基础造型

高等艺术院校视觉传达设计专业规划教材

胡心怡　朱琪颖　编著

中国建筑工业出版社

《高等艺术院校视觉传达设计专业规划教材》编委会

顾　问：陈　坚
　　　　过伟敏
　　　　辛向阳
主　编：陈原川
编　委：王　峰
　　　　魏　洁
　　　　过宏雷
　　　　吴建军
　　　　崔华春
　　　　朱琪颖
　　　　姜　靓
　　　　莫军华
　　　　胡心怡

序

中国艺术设计教育进入了繁荣发展的关键时期，以发展的角度来看，艺术设计教育早期的知识建构及专业知识的传播功不可没。然而，传统的教学方法观念落后、内容陈旧，逐渐难以满足高速发展的社会需求。中国现代设计艺术教育的基础源于传统工艺美术教育，在发展上又借鉴了包豪斯教育理念和发达国家的设计教育思想，随着国家高等教育规模的迅速扩大，设计艺术教育日益呈现突飞猛进的发展态势。从教学方法学视角看，设计艺术教育是通过强化实践环节，促进学生能力培养来实现的，理论与实践相结合是培养社会发展所需求的设计人才的重要模式，而工作室教学模式正体现了这一教学理念，它以教学为中心，以教学团队联合施教的方式，将教学、研究、设计有机地融为一体，不仅扩大了施用范围，同时又不必苛求外在配套条件，是学生实践能力和创新能力的提高途径。无疑，这正是一条更适合我国设计教育土壤的创新型人才培养新路径，也是艺术设计实践教学改革的必经之路。

艺术设计方面的教材在专业构建的早期可谓寥若星辰，之所以艺术设计专业没有"院编"教材的原因有多种：首先，不同的学校，教学目标、办学层次不同；其次，艺术设计是与时俱进的专业，有不断更新补充内容以适应发展需求的特点；再次，艺术设计的创造性思维不同于理工学科，因为有着"艺术"的界定而使设计没有绝对的衡量标准。因而，长期以来艺术设计教育因渊源不同而各自相异，可谓名副其实的"百家争鸣、百花齐放"。

基于上述特点，也基于对设计教育现状的了解，针对工作室教育模式设计编订规范性教材的难度是显而易见的，这无形之中对新编系列教材的编纂工作提出了更高的要求。

一个学校的教育思想是非常重要的，会直接渗透到编订教材的方方面面。江南大学设计学院作为国内第一个明确以"设计"命名的学院，发展历经数十年，形成了自己独有的艺术设计教育理念，积累了科学的设计教育方法。依托设计学院近年所承担的国家级、省部级教学改革研究项目和国家级、省部级教学成果以及省级"品牌"专业建设的成效，江南大学设计学院与中国建筑工业出版社共同策划并推出本套高等艺术院校视觉传达设计专业规划教材。

本套教材以艺术设计工作室教学为基础，是基于工作室教学不只承担原有的教学功能，与传统课堂教学相比，它的理论讲授不仅仅包含着学生应掌握的课程理论知识，还包括了工作室教学自身所独有的系统理论，为设计教育的后续实践研究指明方向。

本套教材的内容涵盖了工作室教学模式的诸多特点，由产学研一体化形成的综合性功能、由责任制形成的自我制约机制和由师生共同参与而成的团队合作是工作室教学模式的三大特点。这些特点说明工作室教学活动的实践性和研究性均是在系统理论的框架内完成的，因此其课程设计具有严密逻辑性和系统性。在编写的过程中，我们力争做到信息全面、内容丰富、资料准确，追求以前沿的意识更新知识的观念，解决目前艺术设计教育现实的难点，力争以研究的态度，培养学生掌握课题的能力。同时，在教学实践方面，书中融入了所有作者多年的教学实践、设计实践心得，既有优秀科学的训练方法，又有学生实践课题饱含的智慧。

感谢江南大学设计学院历届参加工作室课题研究的同学们，他们的积极参与给视觉传达工作室教学实践环节提供了大量优秀的设计作品，这些优秀设计作品成为本套教材中最具有实际意义的教学资料，为广大读者提供了有趣的启迪。教材建设是一个艰难辛苦的探索历程，书中的不足之处还恳请专家学者批评指正，也希望广大同学朋友通过学习与实践提出宝贵的意见。感谢参与本套教材编纂的全体老师，感谢江南大学设计学院视觉传达系，特别感谢为本套教材提供鲜活案例的视觉传达系历届同学们！

江南大学设计学院
陈原川
写于无锡太湖之滨

目 录

第1章 概述与简介

008

1.1 课程概述
009
1.2 教学目标
009
1.3 教学模式
010
1.4 教学内容
011
1.5 教学构成
012
1.6 课题缘起
013

第2章 发现与了解

016

2.1 自然界的植物
017
2.2 阅读植物
019
2.3 植物影像
019
2.4 植物知识分享
020
2.5 市场里的植物
021

第3章 观察与表现

026

3.1 默写植物
027
3.2 初看植物
028
3.3 近看植物
030
3.4 细看植物
032

第4章 提炼与组合

036

4.1 简化与提炼
037
4.2 组合植物
053
4.3 群组植物
054

第5章 思考与表达

062

5.1 植物与人
063

5.2 植物与我
065

第6章 运用与设计

080

6.1 植物之色
081

6.2 探索材料
94

6.3 植物？植物！
104

第7章 工作室专题研究课题训练

120

7.1 课题1 / 路
121

7.2 课题2 / 纸的不同形态
122

7.3 课题3 / 无用它用
125

7.4 课题4 / 空间里的形态
139

7.5 课题5 / 见微知著
144

7.6 课题6 / 灯
151

7.7 课题7 / 帽子
157

7.8 课题8 / 书的纬度
160

参考文献 167

感谢江南大学卓越课程《基础造型》课题小组同事们的支持
潘祖平、胡心怡、邹林、唐宏轩、朱琪颖、张雳
特别感谢江南大学设计学院艺术设计10级、11级、12级的同学们为此书提供丰富多彩的作业素材

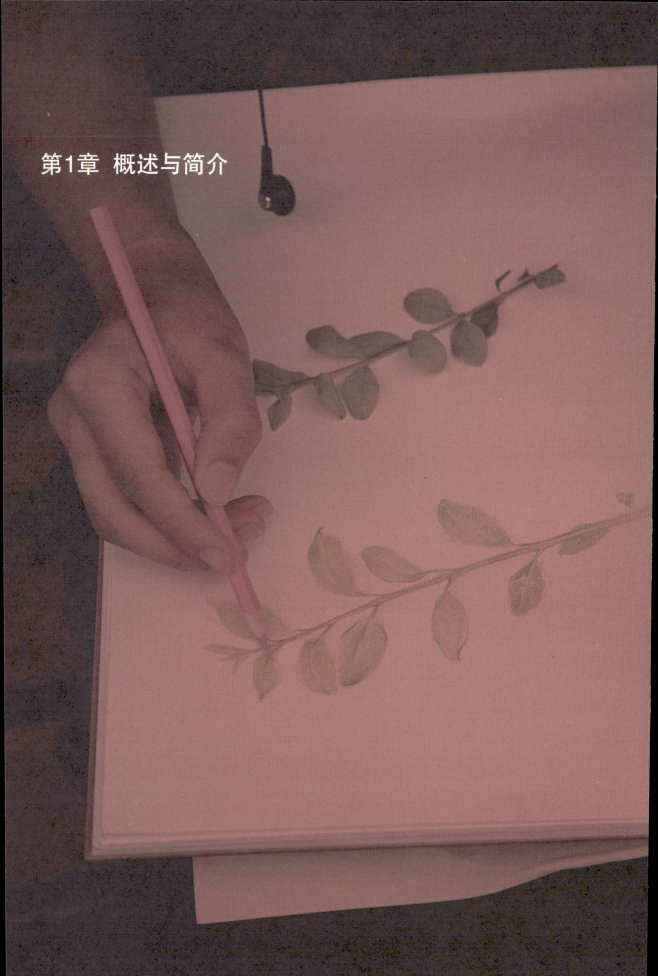

第1章 概述与简介

1.1 课程概述

《基础造型》是学生们进入专业设计课程前最重要的设计基础启蒙课程。本课程以艺术设计各专业方向的学生（本科一年级）为授课对象，是艺术设计各专业的学科平台课程。在设计基础教学中居于承上（素描和色彩教学）启下（设计专业课程教学）的关键节点。在传授设计基础知识和技能的同时，培养学生的设计习惯、意识、思维也是课程的重点。课程通过"课题先行"的教学模式，将沿袭已久的单一粗放、偏重"基础知识技能训练"的教学目标，转变为全面设计基础能力的精细植入，以真正落实本课程"基础为设计服务"的开设初衷。本课程从设计意识的萌发入手，培养良好的设计习惯，训练活跃的设计思维，激发源发性学习动力。通过创设社会情景，研发灵活多样的课题，激发学生为社会生活而设计的学习需求，形成"教"与"学"的合力，打造优质高效的课堂。

1.2 教学目标

使学生掌握基础的设计理论知识、方法及技巧，培养学生的设计思维、调研意识、社会参与意识，为将来的专业学习和从业建立良好的基础。通过理论传授和课堂学习，使学生理解设计原理、掌握基础设计方法、培养设计思维；通过开展课题调研及有针对性的社会调查，培养学生主动的设计调研意识；通过小组讨论、课题执行等合作学习方式，培养学生团队合作能力，提高学生的主动协调和沟通能力；结合实践教学，以"梯式渐进"的方式开发不同形式的设计课题，促使学生主动将理论知识与实际运用对接，促成设计意识萌发；通过社会与教学的"互动共振"，打破单一的学校教学氛围，从基础教学阶段起就激发专业学生"造型为设计服务"的学习原动力，培养学生设计服务社会的社会责任感。

图1.1　　图1.2　　图1.1 学生在处理生活中的日常材料
　　　　　　　　　　图1.2 拿到课题后自主进行课题分析

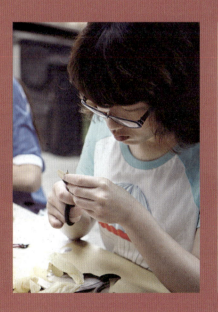

基础造型

1.3教学模式

思维拓展：在课程执行过程中通过游戏、模拟训练等不同形式的课题，打破学生的固有思维模式，培养设计思维，帮助学生完成思维模式的转变。

理论传达：包含两种传达方式，一是在课程开始阶段，通过幻灯、图片、影像等形式向学生阐述课程的理论知识点，使学生对之后解决问题需要运用的知识和技能有初步的了解；二是"课题先行"，即通过对课题的分析、调研及执行，发现问题并分析问题，引导解决课题的需求，然后引入需要传达的理论知识。

资讯整合：课题开始阶段，要求学生根据课题，通过图书馆、网络等途径收集相关资讯并进行筛选整理。一方面可以增加学生知识的广度，同时帮助学生建立良好的资讯搜集习惯，为进一步的专业学习建立自主的学习意识。

调查研究：结合课题，鼓励和组织学生进行有针对性的社会调查研究，完成调查报告，使课题具有合理及科学的社会基础，从而加强学生与社会的接触，提高学生的调研意识。

典型案例分析：教师选择与课题有关或具有学科前沿性的典型案例，通过教师与学生的互动，进行深入的分析。经典案例分析对于课题的完成有着良好的借鉴作用。

课题讨论：在整个课题完成的不同阶段，通过师生一对一讨论、学生小组讨论、全班讨论等不同的讨论形式，激发学生对课题的深度思考，促进方案的完善，锻炼学生合作学习的能力。

草图修改及完善：在课程中，特别强调与重视草图的修改及完善的过程。草图并非是片断或瞬间的"潦草"，而是思维过程的体现。随着对草图的交流、讨论、修改和完善，学生经历的是一个将自己的灵感"种子"培育萌发、成长、结果的过程。用草图把自己的想法变为可见，不仅是设计师必备的基础设计能力，更加是一种基本的沟通与传达方式。

| 图1.3 | 图1.4 | 图1.3 课堂集体讨论 |
| | | 图1.4 市场调研 |

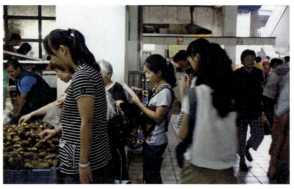

1.4 教学内容

在教学过程中，强调学生的多维体验及实践：观察、思考、阅读、试验、调查、讨论、设计，从而培养设计所需要的多维能力：观察力、思维力、表现力、表达力、创造力。

观察力是一种能够从日常生活中发现和欣赏美的能力。设计源于生活，设计师需要运用敏锐而细腻的目光，从平凡且习以为常的生活中发现设计的灵感与素材。通过训练，使学生掌握基本的观察方法，学会从不同的角度，捕捉生活中不为常人所注意的特征，体会其中的美，寻找设计的灵感。

思维力包括理解力、分析力、综合力、比较力、概括力、抽象力、推理力、论证力、判断力等各方面的综合能力。从课程的角度来说，是善于运用已有的知识储备对自己所观察和体验到的信息进行思考，通过一定的方法进行分析及过滤，从感性的素材中理性地提炼可用的元素，进而将其吸收并内化。

表现力则侧重于掌握各种不同的方法来表现所见所思，能利用美的法则及原理，借助造型、色彩、材质、肌理、构图等元素来赋予对象新的视觉表现，并将其以独特的形式呈现出来。

表达力是在表现对象的基础上，借助外在的形式或媒介，准确表达自己对生活及事物的感受。它与表现力是密切联系的，出色的表现力是准确表达的基础，为表达提供了沟通的渠道；表达力则是表现力的升华，在表现对象的基础上，强调精神与情感的交流。

创造力重点培养学生的创新思维能力，使学生能有广度、有深度地观察和思考这个世界。使学生具有发出否定及疑问的能力，学会打破常规及惯性思维模式，从新的角度来实践及探索。创造力是设计的内在生命力，它是一种全面的能力，包括独特的观察视角、独树一帜的思维方式、有个性的表现形式、与众不同的表达方式。创造力不是标新立异，而是能够在感受与思考的基础上，接受新的思想、有独立的判断标准、正视自身的局限、重视自己的特质、敢于尝试新的解决方案等能力的综合表现。

1.5 教学构成

针对这五方面能力的培养,课程一般由以下几个基本版块组成:发现与了解 / 观察与表现 / 提炼与组合 / 思考与表达 / 运用与设计。这五个基本版块可以是独立的、有针对地训练某一方面的能力;也可以在进度上互相穿插,既有承前启后的关系,也有同步并进的关系。在课程中,根据课时及学生的基础,可以有选择地调整各自的进度、比例及侧重。每个版块由相互联系的子课题构成,每个子课题发挥不同的作用,大致为以下类型:快速课题,在较短时间里进行的小型练习课题,例如预备课题,目的是引发好奇、快速适应、自我学习、后续铺垫;写生课题,侧重于观察与体验,侧重培养观察力;社会调研,通过实地考察与搜集资料培养学生的社会调查能力、思考及分析能力;课外阅读,用线上和线下两种阅读形式搜集资料,培养对资料的搜集及整合能力;课堂讨论,包括头脑风暴、主题讨论、课题分析、草图分享等形式,营造互相讨论和协作学习的氛围,培养学生分析思考及自我表达的能力;创作设计,整合运用所学知识、方法、思维模式进行大课题的创作与设计。所有的子课题,都在各个版块的框架内进行,但是同时又是灵活的,可以根据实际情况互相换位与调整穿插。在五个基本版块之下,通过不同内容、形式、级别的课题,形成开放性、交叉性的教学构成。

图1.5	图1.7	图1.5 学生在色彩课题中反复调整构图
图1.6		图1.6 野外植物调查
		图1.7 制作植物标本

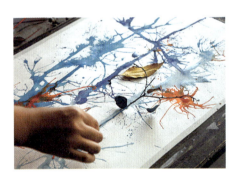

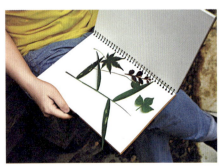

1.6 课题缘起

《植物？植物！》

选择以植物作为整个基础造型课程的研究对象及主题，是受到日本设计师原研哉在日本武藏野美术大学的研究班课题《Ex-formation植物》的启发。虽然对于新入学的一年级新生来说，无法像研究班的学生一样提交完善的设计作品，但是以植物作为教学载体却为学生的学习提供了一个很好的契机与平台。因为我们每天都生活在植物的包围之中，它们为我们提供了生存必需的氧气，我们的衣食住行都离不开植物。可是我们却缺少对植物的关心、了解和尊重。作为自然的代表，植物的丰富多样性为学生的学习观察方式、研究形态提供了直观的参考；植物自然天成的结构蕴含着美的规律与法则，为学生学习形式美感提供了绝佳样本；植物随处可见，但是却拥有不为人知的秘密，需要我们用心去探索，这有助于培养学生搜集信息、分析信息的能力；植物与人类的生活息息相关，但是人类为了自己的生存而对它进行干涉、控制甚至是破坏，如何理解它与我们的关系值得我们去体会和研究；植物的形式、功能、色彩、材质、内在情感象征等特质诱发了无数设计灵感，为设计提供了海量的素材和资源，是学生培养设计基础能力的载体。因此，本书以围绕植物展开的完整课题为例，将不同的知识点植入课题的不同版块，用不同的子课题训练不同方面的能力。

图1.8　　　　　　　　　　　　　　　　　　　　　　　　　学生在仔细观察植物

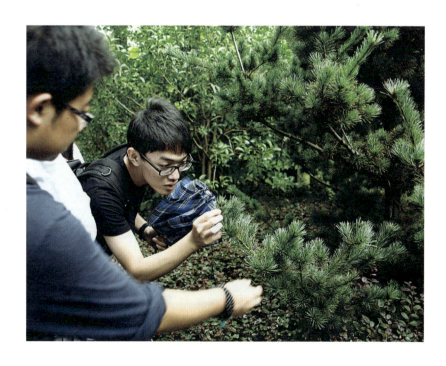

基础造型

图1.9、图1.10 学生在课程中　　　　　　　　　　　　　　　　　　　　　　　　图1.9
　　　　　　　　　　　　　　　　　　　　　　　　　　　　　　　　　　　　　图1.10

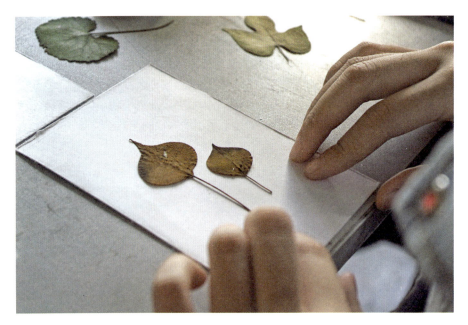

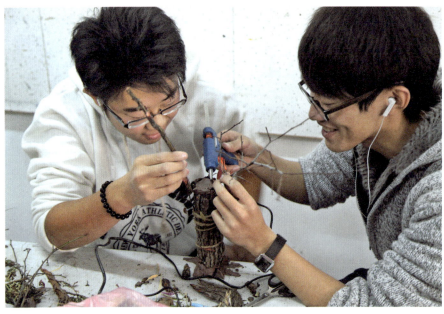

第2章 发现与了解

这个版块,通过野外考察与写生、课外阅读、影片观摩、课堂讨论、社会调研等形式来加深学生对植物的了解。整个过程更重视一种感性的认识与亲身体验,唤醒学生对身边熟悉事物的敏锐感受,让学生通过接触直接和间接的信息,培养主动获取知识、整理归纳、调研分析的学习习惯和认知模式。

2.1 自然界的植物

课程安排了野外考察与写生,我们邀请了对植物有着深切热爱和细致了解的王巨榛老人做我们的讲解员。他带领着大学生们展开了与植物的亲密接触之旅。王巨榛老人平时搜集了大量植物标本和资料,他就像一本有关植物的百科全书,在公园中一边漫步,一边耐心而详细地给我们介绍公园里偶遇的各种植物。王巨榛老人从他自己最喜爱的植物——鹅掌楸开始讲解,帮助大家认识平时熟悉但不了解的各种植物。我们才发现:各植物原来有着优美的名字,如无患子就是相传以其木材制成木棒就可以驱魔杀鬼的植物,并因此而得名;植物的结构原来这么奇妙,不起眼的车前草叶片的螺旋生长角度能够保证每片叶子均匀地接受阳光;植物原来对人类有这么大的启发与帮助,设计师根据荷叶的防水纳米系统设计出了防水服及防水涂料,等等。学生们开始选择他们感兴趣的植物进行写生,采集各种植物的标本。经过对植物的重新认识,带着对植物最初的热情开始了基础造型的课程之旅。

图2.1　　一群刚踏入设计学院的新生,即将开始一段与植物亲密接触的旅途。

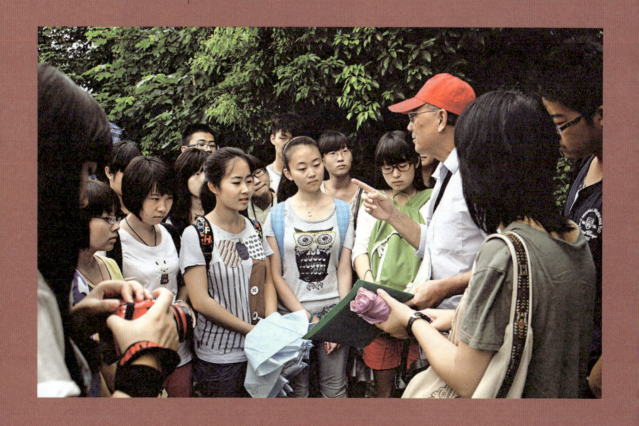

基础造型

图2.2 王巨榛老人给学生讲解荷叶的结构及仿生设计 图2.2 图2.4
图2.3 满怀着对植物的热情,学生们在小雨中开始写生 图2.3 图2.5
图2.4 王巨榛老人的植物笔记
图2.5 学生在仔细观察车前草的结构特征

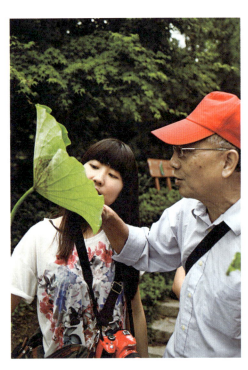
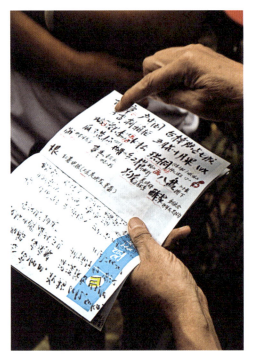
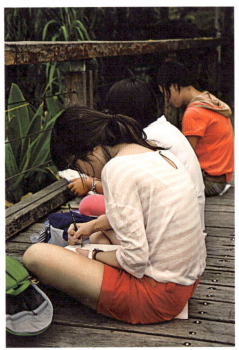
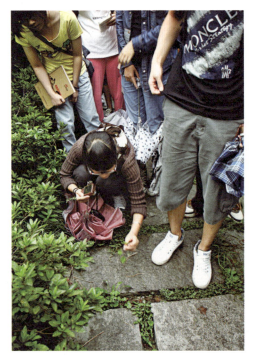

第2章 发现与了解

2.2 阅读植物

阅读是我们了解世界、获取知识的另一种重要途径。通过书籍阅读以及网络阅读两种不同的阅读方式，了解关于植物的基础知识。借助阅读来搜集资料也是一种能力的培养，以往的授课模式以老师的"授"为主，进行知识的单向"倾倒"。而在资讯发达的现代社会，知识是共享的，获取知识的渠道师生间并无差别。所以，对于植物基本知识的搜集由学生自行完成，然后和老师进行互动与交流。主动获取知识和资料的过程，比被动地"听取"资料更有价值。相关推荐书目有：（1）《Ex-formation 植物》，原研哉著，麦田出版社；（2）《笔记大自然》，克莱尔·沃克·莱斯利著，华东师范大学出版社；（3）《爱上植物的第一本书》，陈婉兰著，猫头鹰出版社。

2.3 植物影像

通过观赏纪录片《植物私生活》（The private life of plants）及《植物星球》（How to grow a planet）来更科学、更全面地了解植物。《植物私生活》全集分为六个版块：游历、成长、成花、争斗求存、共枕同眠、求生。《植物星球》分为三个版块：生命源自阳光／花的力量／挑战。这两部 BBC 纪录片带领大家在优美的画面和生动的解说中了解植物的生命起源及机理，用故事性、戏剧性的形式向我们揭示了植物世界的生存之道。同时，影片也向我们提供了观察周围世界的不同视角和方式，打开了学生的思路，拓宽了学生的眼界。

图2.6　　　图2.7　　　　　　图2.6 原研哉所著的《Ex-formation植物》
　　　　　　　　　　　　　　图2.7 BBC纪录片《植物私生活》

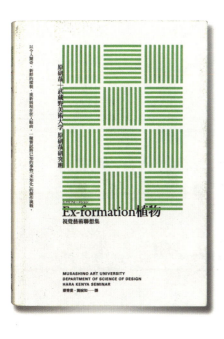
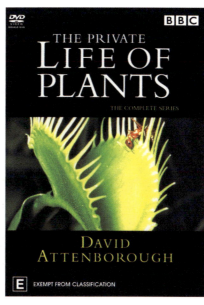

2.4 植物知识分享

在分组汇总课后及前期考察所搜集的关于植物的知识，对植物的常识进行分享与讨论，进一步了解植物后，21个同学被分成5个小组，事先给每个小组准备一张整开的白纸，并且每组使用不同颜色的马克笔，根据"花、根、茎、叶、果实（种子）"5个版块，轮流充实相关信息。当一个小组填写完其中一个版块后，与其他小组交换，由其他小组补充。最终，每个版块的信息都是5个小组一起共同完成的。

当面对一整张空白的纸时，大家都有些犹豫，因为不知如何填满这么多空白。原研哉说："空白指的就是可以不断往里填充内容的东西。"的确如此，在填满空白的过程中，大家逐渐找到了感觉，并且发挥出设计学院的风格——图文并茂，白纸变得生动有趣且包含各种信息。其实这不仅是一个整理归纳知识的过程，也是一个创作的过程。从不知道如何下手，到觉得整开的白纸也不够写，这对于习惯于灌输型教学模式的大学一年级新生来说是非常有意义的。

汇总完成之后，大家对自己感兴趣或有疑问的知识进行了讨论，发表自己的见解和想法。集体讨论植物知识的目的，不是为了让大家成为植物学家，也不是为了单纯地累积知识的数量。而是希望在这个讨论和汇总的过程中，让大家觉察到自己的"不知"，体验信息的相互交换与累积的过程，为今后提供一种自我学习及相互学习的模式。

图2.8　　　图2.9

图2.8 汇总搜集的植物知识
图2.9 学生在讨论最终汇总的植物相关知识

2.5市场里的植物

市场里的植物是一个调研课题。让学生们到生活中去发现和了解植物,去感受人和植物的关系。学生们来到喧闹的农贸市场,用相机记录植物在人类生活中的形态,用纸笔记录下卖菜与买菜人对植物的态度。他们走访了花店或茶叶店的店主,了解植物对人类的帮助与贡献。自然中的植物是独立的个体,它有着完整的生命。但是,在人类的社会中,植物以各种隐性的形态出现在我们的生活中。我们习以为常,不知不觉地被植物所喂养和支持,却不自知甚至忽视了它们的存在。经过社会调研,我们看到了植物脱离自然界后的不同状态,意识到人类对植物的控制、利用等密切关系,植物因为人而改变,而人也反过来被植物改变。在市场和社会所搜集的资讯与在网络和书籍中获得的不一样,这是一种更直观的感受,需要自己去选取、处理与消化。

社会调研的目标:掌握基本的调研方法;发现离开自然进入人们生活后植物的现状;通过市场调研,了解人们对植物的态度及与植物的关系;掌握素材归纳整理方法,完成调查报告。报告力求突出重点,版式简洁美观;报告鼓励具有鲜明的观点及独特的汇报视角,能感染和说服听众。

1.调研的步骤

调研从接受调研任务或命题开始,所以一般也从"调研命题界定"开始。所谓调研命题界定,就是指了解调查的目的及希望通过调查解决的问题。通过分析命题、与决策者沟通和访问、查阅相关命题的二手资料、访问相关专家等方法全面地理解命题所希望解决的问题及想要达到的目标。当对调查任务有了全面的了解后,第二步就要进行调查前的设计研究。调研前的设计研究主要是指在开展调研前为了实现调研目标而预设的一种框架和计划。这个框架中包含:调查类型、调查方法、调查涉及的概念和假设、调查对象分析、收集方案等。第三步就是在准备工作完成后,具体实施调查的过程。这个调查实践主要是指面对调查对象,使用既定的调查方法进行信息搜集的过程。为了保证实际调查的质量,在正式调查前可以进行一次预调查或模拟调查,以检验调研前的设计是否合理,提早发现问题并及时调整预设方案。最后一个环节就是撰写调查报告。调查报告要求严格尊重事实,客观全面地描述研究发现。一个基本的调查报告包括:研究设计思路、数据搜集及分析方法、研究结果和主要结论。

图2.10　　　　　　　　　　　　　　　　　　　调研农贸市场

基础造型

图2.11 学生出发去考察调研
图2.12 学生记录相关信息
图2.13 学生与被访问的水果摊女老板合影
图2.14 学生用相机记录着植物的不同形态
图2.15 市场中的植物形色兼备

图2.11

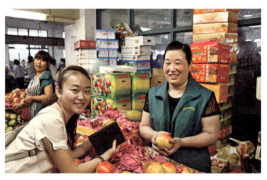
图2.13

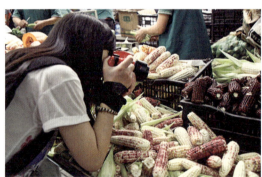
图2.14

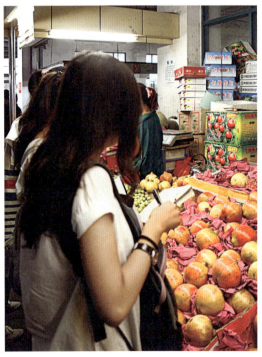
图2.12

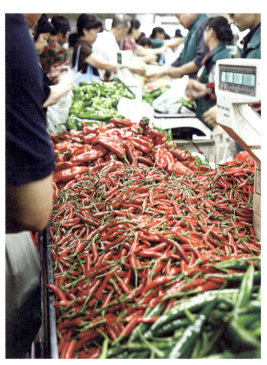
图2.15

2.调研的方法

文献调查法、观察法、思辨法、行为研究法、历史研究法、概念分析法、比较研究法、问卷调查、用户日记、访谈与观察。课程中教师对于不同方法的概念及操作基本规则进行简单介绍,由学生调查小组自行搜集资料并实施。如比较研究法,就是根据一定的标准,对两个或两个以上有联系的事物进行考察,寻找其异同,探求普遍规律与特殊规律的方法;问卷调查则是一种以书面提出问题的方式搜集资料的一种研究方法,即指调查者运用统一设计的问卷向被选取的调查对象了解情况或征询意见。

3.如何归纳整理素材

首先分析课题:分析提交报告的要求,包括课题的目的、内在价值、课题要求。其次分析受众:分析提交报告的对象,分析其身份、年龄、兴趣、诉求等。最后分析表达手段:分析报告的框架、结构及层次;呈现与表达的手段;使用的媒材;提交报告的形式;主讲的选择及配合。

4.植物调查报告作业分析

整体来说,学生能够掌握基本的社会调查方法,并在实践中进行运用。完成的调查报告主题比较明确,条理清晰,能够主动地整理资料,运用所搜集的资料。存在的主要问题是偏重于资料呈现,缺乏深入的剖析和有角度的整合。其次,缺乏从自身而发的个人观点,存在泛泛而谈的缺陷。但整体来看,作为第一次进行社会调查及完成调查报告的学生来说,这已经有较大的突破。

图2.16　　图2.17　　　　图2.16 老师课堂讲解调研入门知识
　　　　　　　　　　　　图2.17 学生分组汇报调研报告

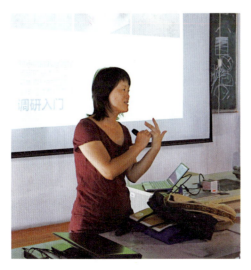
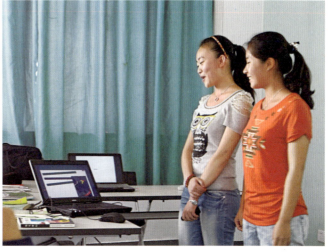

图2.18 学生在整理和归纳搜集的植物知识
图2.19 由五个小组共同完成的图文并茂的植物常识和理论

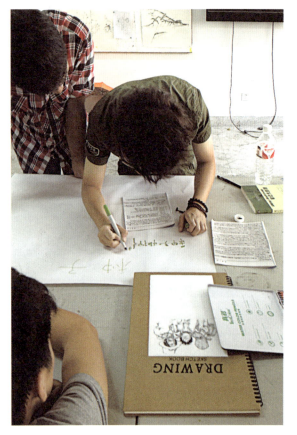

图2.18

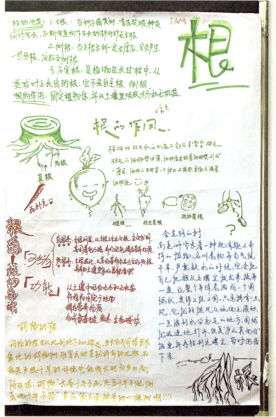

图2.19

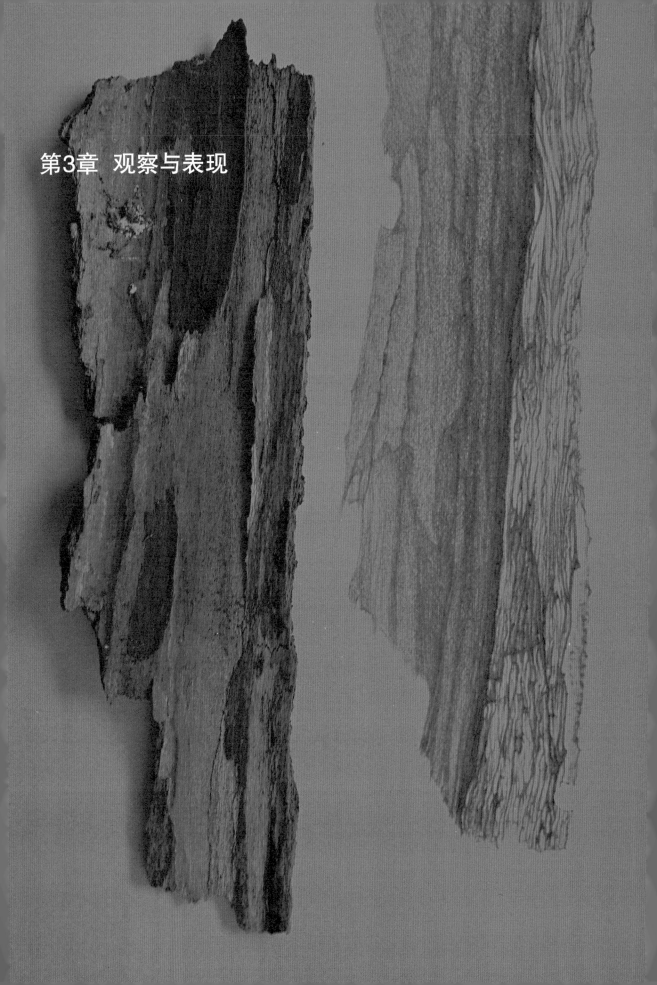

第3章 观察与表现

这个阶段课题的重点在于通过写生与记录，训练学生如何观察及其如何表现所见的能力。画面记录的不仅是植物本身，是学生对植物关照的外在体现，更是学生看待事物眼光的转变。通过观察训练，使他们麻木的心灵变得敏锐，逐渐摆脱习惯思维及视角，学会用崭新的、敏锐的、特殊的眼光去观察习以为常的事物，从熟悉的生活中去发现设计元素，研究事物背后的规律与美。

原研哉在《Ex-formation 植物》中说道：Ex-formation是尝试将"已知"的事物"未知化"的挑战。目的并不在于知道或认识，而是"清楚自己无知"或是透过第一次观赏、体验事物的新鲜感，设法传达事物的样貌。创造不是将这个世界已知的事物加以置换的行动，而是将这个世界视为未知事物，心存感激并不断感受这些不可思议。创造不是填写答案，而是提出质疑。对于已知事物能够像初次观赏般新鲜观察，或许才是沟通传达和设计。

3.1 默写植物

在展开课程之前，学生们接受了一个小课题，就是在45分钟里快速地表现自己熟悉的三种植物。这是一个预热课题，预热课题是在进入讲课或课程之前的快速练习。当学生走进课堂时，他们的身心其实还没有进入学习的状态，往往上一门课程的后续效应尚未结束，学生对新课程缺乏思想及心理上的准备。此时教师简单直接地开始讲知识点，教学效果往往并不理想。学生需要一个适应和转换思维的过程，而预热课题就能很好地解决这个问题。

设计预热课题的目的是让学生通过感性的体验顺利地进入课程主题。练习的重点不是作业本身，而是试图在有限的时间里，让学生借助快速作业产生回忆、思考、表现等直观感受与感性体验。通过发现"陌生"与"无知"，引发学习的兴趣，顺势导入课程。预热课题所追求的重点，不是课题最终呈现的作业质量的优劣，而是在完成作业的过程中学生的思考与感受。预热课题作为整个课程的引子，它的设计要与整个课程的主题及风格相一致，同时又要强调趣味性及感性认识，在形式上又要丰富多样，例如可以借助快速表现、游戏、故事阅读、影片欣赏等各种灵活的形式。预热课题的目标是提出疑问，引发好奇，产生学习的动力。

虽然植物随处可见，但是突然被要求将自己熟悉的植物默写出来，对于学生来说却有些异乎寻常的困难。在短时间里学生对植物的表现显得苍白而空洞，笔下的植物流于概念化和模式化。学生觉得无从下笔，原以为的"熟悉"成为一种"陌生"。这是因为平时对身边随处可见的植物缺乏深入的观察，植物甚至已经被忽略。当学生们意识到这种"陌生"和表现的"无力"时，反而产生了对植物的好奇与关注，预热课题的目的就达到了。

3.2 初看植物

在预热课题之后,学生们需要在学校范围内找到三种感兴趣的植物,用自己的方式将它们表现出来。所选的三种植物在特征上要有比较明显的差异,在表现植物时也要有自己的角度和侧重。通过寻找植物,观察植物,记录植物的过程,让学生对植物有感性的认识。课题首先要求学生辨别自己的喜好与兴趣。在观察中发现植物的不同——植物之间的区别与各自的特点;其次发现观察角度的不同——对同一种植物每个人都能有自己的观察和表现角度。

预热课题中,学生已经在没有准备的情况下默写了植物。当他们发现自己似乎并不十分了解植物的情况下,再去面对植物、写生植物,就会有更多的好奇、耐心和兴趣。学生们寻找周围的植物,用心观察,发现平时自己所忽略的、甚至是从没有注意到的植物姿态。此时的画面比预热课题要充实许多,但是依然存在着一些观察留于表面的问题。第一个问题是选择什么样的植物来表现?当来到校园,一下子被植物所围绕,学生会有些不知所措。鼓励他们选择吸引自己,自己喜欢的植物去观察。第二个问题是当看到一种植物时,无法准确地选择最具有特点的部分进行表现。一株植物有花、茎、叶、根、果,哪个部分是自己感兴趣的,是局部还是整体?学生在写生时往往看到什么画什么,缺少主观地选择。课程中,以美人蕉为例,和学生一起观察和分析,寻找植物的特征所在。另一个主要问题在表现手段和技法方面,学生作品之间的个体差异并不明显,很难从作品中看到学生与学生之间互不相同的个性语言,例如喜欢明暗表现,还是喜欢运用线条?是手法细腻,还是概括简约?画面风格是强劲有力,还是柔和轻快?针对这个问题,可以通过案例分析来引导学生学习和参考不同风格的绘画作品,从大师的作品中去体会不同表现技法和语言的独特魅力。

图3.1　　图3.2　　图3.3　　　　图3.1–图3.3 美人蕉的叶、花、果
美人蕉成片生长,它的叶、花、果都各具特点:叶子有交错的线条,花朵上密集的斑点,奇特的果实外形。我们在面对它时,可以各取所需,选择不同的角度及部分来表现。

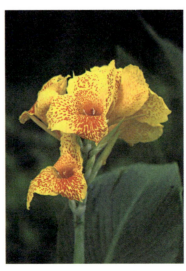
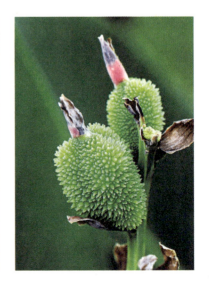

图3.4　学生第一次写生作业

3.3 近看植物

在"初看植物"的写生之后,学生们会发现自己笔下的植物虽然比预热课题时更具体了,但当它们一起被贴在墙上的时候,却显得十分平淡。同学们笔下的植物缺少差异与个性。无论是观察的视角还是表现的结构,或是所用的技法,似乎都有雷同之处。因此这个课题要求学生第二次带着问题重新去观察一种植物,用具有表现力的方法来表现它的某一个特点。学生需要选择一种植物进行深入的刻画,更细腻地研究植物的形态。同时尝试使用不同的表现手法来记录对象,感受不同表现方法对画面效果的影响。大家在第二次记录植物的时候,已经主动选择对象,有意识地选择自己喜欢的表现方法,或者开始尝试感兴趣的技法。所以当再次把大家的画放在一起时,植物的面貌多样化了,表现形式也有差别了,每个人都开始有了属于自己的表现语言。问题的解决总是伴随着新问题的产生,因为是近看植物,所以大家都会非常努力地去表现对象的具体细节,反而缺少对整体的把握。同时,虽然在表现语言上开始有了区别,但是个性还不够突出,表现形式依旧不够丰富、不够大胆。

图3.5　图3.6　图3.7

图3.5 选择叶子的透叠作为观察和表现的重点
图3.6 表现枯萎的叶子与果实
图3.7 香樟树新生分枝与主干的对比特写

第3章 观察与表现

| 图3.8 | 图3.9 |
| 图3.10 | 图3.11 |

图3.8 把合欢的一枝作为整体来刻画
图3.9 表现剥开石榴特殊的形态
图3.10 以特写的形式表现银杏叶的错落感
图3.11 以仰视的角度表现银杏树的整体

基础造型

3.4 细看植物

在进行两次植物写生之后，这次的课题，要求学生在写生时将植物放大，将它细微的形态表现出来。在这个过程中体会观察角度的不同，体会它的美感。通过改变视角，让学生看到一种接近"抽象"的美感，同时捕捉并分析美感的来源，为后面对形态的认识与理解打下伏笔。当失去了所属种类及客观整体植物形态的依托之后，画面或事物的美感更多地来源于画面的笔墨本身，来源于细节处的点、线、面的形态及画面整体关系的表现。三个连续的练习，表面上看起来是越来越靠近植物，但本质上却是在引导学生"远离"植物，真正越来越贴"近"的是画面及画面元素本身。从观察的角度来说，"细看"是在更"真切"地观察和表现植物的细枝末节，但是当这个被放大的微小局部脱离植物的本体跃然纸上时，画面的主角反而不再是植物，而是那些组成画面的视觉元素。我们不再是因为植物的美而觉得美，吸引我们的是用来塑造植物的点、线、面、黑白灰。这些接近"抽象"的视觉元素及这些视觉元素之间的关系成为画面美感的来源。学生在作业过程中，还会纠结"像"与"不像"，还没有能够打破原型的约束。表现手法还停留在写实层面，如何自由地运用形式语言，需要在下个阶段进行引导，引导学生如何在细致入微中找到精彩的重点，把注意力逐渐转向画面本身的笔墨语言与形态元素。

图3.12　图3.13　图3.14

图3.12 树皮特写
图3.13 果实特写
图3.14 花的特写

将观察对象和学生的作品一起拍摄是偶然进发的灵感。两者在一起形成了特殊的对比，给人一种特别的美感。互相之间的似与不似，体现了主观与客观之间的差异。更加体现了观察角度及表现角度的不同所带来的不同画面效果。

图3.15 香菇的特写

图3.16 果实的特写

基础造型

1. 观察的概念
所谓观察，不是简单的看见和看到，而是有目的、有思考地观看。在观察中，我们需要一颗有感受力的心灵，一个善于思考的大脑，还有敏感而善于发现的双眼。

2. 观察的方法
从观察的角度来说，观察分为整体观察和局部观察。整体观察就是将事物与其环境结合一起观察，在这种观察方式中，关注的重点是事物之间的关系，它是一种全面而完整的观察方式。局部观察是指对群体中的某一个事物或一个事物的某个局部进行观察，重点在于了解事物的独特之处或者是事物某个局部的主要细节。从观察的方式来说，观察又分为直接观察与辅助观察：用眼睛直接观察对象，用手记录所见的观察方式就是直接观察。辅助观察，顾名思义就是借用照相机等辅助设备进行观察。相对于眼睛的直接观察来说，辅助观察，难度略低，因为取景框已经起到了一个减少干扰的作用，观察所得立即可见，这是辅助设备的优点。在学习阶段我们提倡以直接观察为主，辅助观察为辅的观察方法，因为直接观察可以更多地发挥人的主观能动性，提高手、眼、心之间的配合。从观察目的来分类，又可分为再现型观察与理解型观察：再现型观察的目的是为了再现所观察到的对象。这种观察是细致和全面的，甚至可以说是理性的。而理解型观察的目的不是为了再现，而是为了吸收和积累，是一种随意和感性的观察方式，观察的过程往往有更多的随机性和个人色彩。观察的结果也许不直接被运用，而是以内在感受、印象的形式留存在思维里，当需要的时候被调动出来和其他的信息一起整合成完整的信息。

图3.17　　图3.18　　图3.17 Seasons托盘/ Nao Tamura 设计
日本有用树叶来做食物容器的传统，设计师Nao Tamura从中汲取了灵感，设计了Seasons托盘。托盘使用了硅胶材料，柔软可卷，有树叶的造型和质感，同时又具有容器可重复利用及易清洗的特点，这是理解型观察在设计中的体现。
图3.18 植物的局部观察表现

第4章 提炼与组合

在设计中，我们可以直接使用生活中具象的形态，但更多的时候需要对具象的形态进行改造或再设计。这就需要一个观察、分析、提炼和归纳的过程，以获得更简洁、单纯的形态，然后用于设计和艺术创作中。所谓单纯化就是主观地对形态的形状、色彩、肌理进行省略和提炼，抓住形态的主要特征，剔除不必要和复杂的细节。首先是观察，从周围发现那些具有造型特点又具有可塑性的事物，发现它们在不同角度、不同状态下的造型，找到最能体现它特征的状态，这一切都需要细致的观察。其次是提炼与分解。现实中的事物，它的造型和轮廓本身是比较复杂的，加上色彩、肌理和环境的影响，可以运用的形态并不是直接可见，而是需要我们在观察的基础上去除过于复杂的轮廓，分解造型各个部分的结构，提炼出适用的、最能体现特征的部分。再次是重组。组合需要遵循一定的规律，符合美的法则，将这些视觉形态和信息重新组织搭配，甚至加入其他形态的特征，从而使形态之间达到一种具有美感的和谐。在这个课程阶段，植物从自然走进我们的画面中，离开自然的属性，成为一种可用的形态和设计形式。通过课题，训练学生主动地、主观地选择植物，提炼、解构和改造植物形态，使其成为可用的设计元素。通过训练，了解形态的概念、形态组合的方式及原理。

4.1 简化与提炼

在观察与写生的基础上，对植物的形态进行简化与提炼，在保持原型主要特征的前提下，使其成为一种更为简洁和抽象的形态。通过简化与提炼，使学生能够了解基本的设计手法，学会如何分析对象和理解形态，掌握从具象中提炼抽象形态的途径与方法以及如何从生活中获取可用的设计元素。这个作业需要学生发挥更多的主观能动性，对植物的形态做减法。首先要分辨哪些是主要形态，是需要提炼和保留植物的最有特点的部分；哪些是次要形态，在被减除后不会影响原型的可辨识性。其次是减法之后的加法——调整与重组，思考用什么样的方式表现这个简化后的形态，使之具有美感和可用性。在做减法的过程中，学生容易遇到的一个问题就是过于简化。过于简化的结果就是使这原始形态成为一个不可辨识或完全没有个性特征的形态。例如，有的同学就将植物完全简化成一个三角形，但三角形本身的抽象性导致其可以被视为任何一种具有三角形特征的物体，也就失去了个性和特殊性，或者说可欣赏性。所以在练习中要特别强调如何保留植物可辨识的重要特征。与第一个问题相反的就是不够简化。很多学生在简化的过程中，会不自觉地保留或无意识地添加很多"非结构性"的内部形态。虽然这个新形态的外轮廓得到了简化，内部却变得丰富或更有装饰性了。最后一个问题就是，简化之后如何用不同的表现方法来保持形态的美感，这需要在草图阶段大胆地尝试和试验。

基础造型

图4.1 解构/ Todd Mclellan
Todd Mclellan喜欢把日常物品进行细致地分解，然后以平面构成的形式将它们重新组合呈现在我们的面前。

图4.2a、图4.2b 花朵/ Kathy Klein
Kathy Klein把花朵拆散重新摆放，赋予花朵以放射的形式，形成新的视觉美感。

图4.1

图4.2a
图4.2b

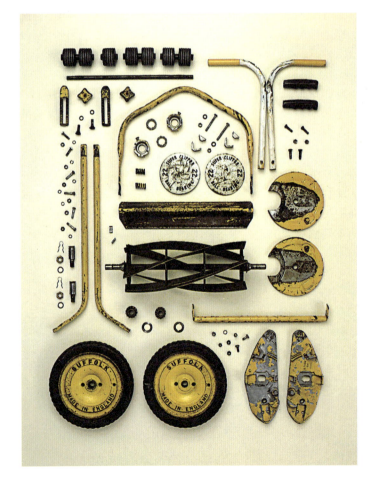

图4.3 互动/李永铨
图4.4 音乐会海报/佐藤晃一Koichi Sato
图4.5 国际大赦/雷又西Yossi Lemei
图4.6 设计中心成立海报/佐藤晃一Koichi Sato

手的形态在不同设计师手中具有不同的形态特征。从摄影的写实，到内部星空的装饰效果，再到平面化的图形表现，直到手指简化为点的抽象提炼，反映了一个逐渐提炼与简化的过程。

图4.3

图4.4

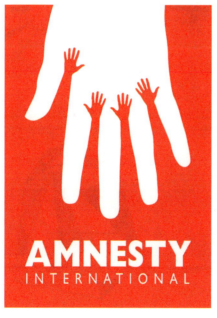

图4.5

图4.6

基础造型

图4.7　　图4.8

图4.7 猕猴桃的提炼
图4.8 枯叶脉络的提炼

面对同一个对象，不同学生提炼的角度不同，表现方式也各不一样。

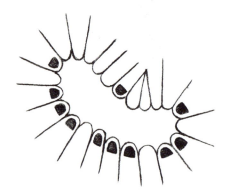
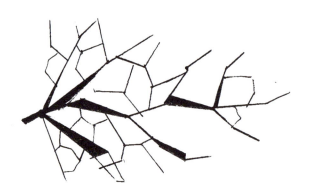
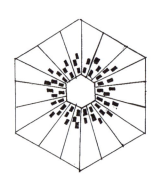

图4.9

龟背竹的提炼

从草图中可以看到学生的探索和尝试。草图表达的是思维的过程，在反复尝试和修改中寻找自己满意的可用形态。

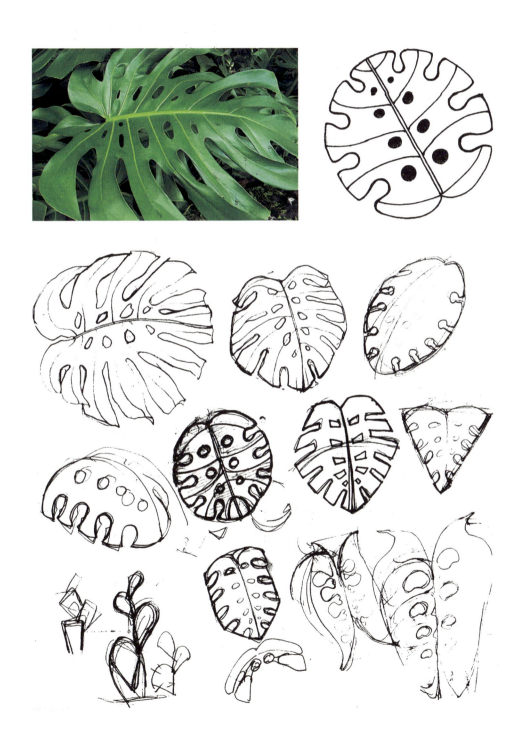

图4.10 竹林的提炼与简化
图4.11 花椰菜的提炼
图4.12 发芽的豆子的提炼
图4.13 铃兰的提炼

在这个阶段引入形态概念，从设计的角度来了解形态，打破具象形态的单一思维。发现复杂形态表面下的单纯内在，学会从具象中提炼属于自己个性的、能够用于设计的形态。

1. 形态的概念

形态是一个综合的概念，同时也是一个多维的概念，它并不仅限于平面，更包含了空间的概念。形态也是一个动态的概念，它可以是运动的、变化的、连续的；它包括以下信息： 形状，是物体在空间中所拥有的轮廓；大小，是物体在空间中所拥有的面积与体积；色彩，是物体所呈现的颜色，是物体表面在光的作用下，在我们眼睛里形成的一种视觉感知；肌理，是指物体表面的组织纹理结构，是一种视觉、触觉结合的体验。

2. 具象与抽象

形态可以分为两大类：具象形态和抽象形态。具象形态是指与自然对象基本相似或极为相似的形态。它包括人工具象形态和自然具象形态。抽象形态是指形态脱离自然形态的原始外观，与自然形态较少或完全没有相近之处。它分为几何抽象形态、自然抽象形态和偶然抽象形态。几何形态不属于自然再现的形态，它是理性和纯粹的。常常用直尺和圆规画出，给人以标准的、冷静的、明快的感觉。自然抽象形态是指有机体和无机体中具有抽象感的形态，它们不像几何形态那样标准和规矩，在单纯合理的美感中透着灵活和感性。例如有机体中的细胞结构。有机物也会有有机形态的特点，例如肥皂泡、鹅卵石。偶然抽象形态最为自由和随意，是生活中偶然形成的形态。它具有一定的不可复制及随机性，所以它的美也最令人惊讶和赞叹。

抽象形态的获得是通过对具象形态中非本质因素的舍弃和对本质因素的抽取。具象之中也包含着或多或少的抽象因素；同样，许多抽象的形态与自然对象有着不同程度的联系，其中包含着具象因素。对于抽象来说，具象是它的起点，所有的抽象形态都是对具体生活的映射，这也是抽象形态能够引起我们共鸣的内在原因。抽象与具象不是绝对割裂和对立的，而是互动的。无论抽象还是具象，与形态本身有关，也与观看者的生理、心理有关。抽象是具体的本质，具体是抽象的表象，两者不可分割。具象的形态，经过精心的安排和设计，也可以拥有抽象的感觉。

图4.14 图4.15

图4.14 画面中的物体形状各不相同
图4.15 色彩也是形态的一部分

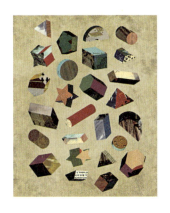

图4.16雕塑/ Luis Rodrigalvarez
肌理也是形态的一个部分。这个脸部雕塑利用了瓦楞纸侧面的特殊肌理,形成了与众不同的视觉效果。

图4.16
图4.18

图4.17
图4.19

图4.17 具象的书籍经过改造产生了抽象的形态
图4.18 蒙德里安作品中的抽象几何形态
图4.19 溅起的颜料形成了偶然形态

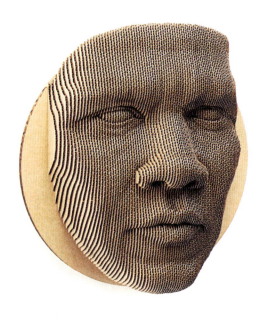

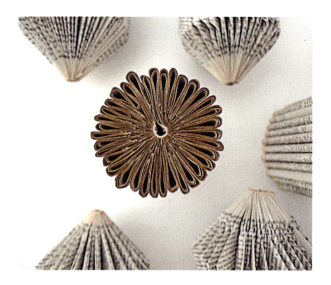

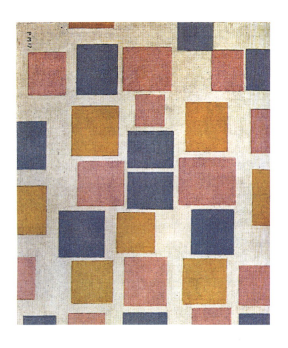

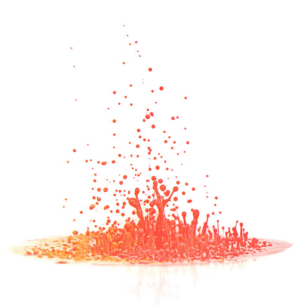

3. 形态的基本元素

点：形态的细小为点。点与面之间有着微妙的转化关系，因为点的大小是相对的，取决于点与所在框架的比例关系，同一个点在小的框架里可以显得很大，在大的框架里就显得小。所以周围参照物与点的关系和比例也就决定了点与面的转化。习惯上画点的时候，我们会画一个圆点，但实际上，点可以以任何形状出现，甚至乐器的一声敲击也给人以点的感觉。点的特征细小、单纯；具有集中视觉注意、中止和休息的效果；点的连续可以产生运动感和节奏感、方向感。点的大小变化可以造成空间的幻觉。

线：形态的狭长为线。点的运动轨迹形成线，线的长度缩减至一定比例，就变成点。而当线的宽度超出一定比例时又会转换成面，所以长度是线最主要的特征。线也有各种形状：直线、曲线、折线、粗线、细线、垂直线、斜线、水平线、实线、虚线等。不同的线有不同的个性语言：直线安静；斜线不稳定；折线不安；垂直线具有上下延展性；水平线稳定，它的延展性是向两侧的；曲线有运动感，具有女性的灵活优雅；粗线有力，具有男性的意味；细线敏感而柔弱，有退后的感觉。

面：面是线运动的轨迹，线的堆积与延展成为面。面是体的外表，可以分割空间。面的厚度足够厚的时候就会转变为体。面根据其形状可以分为几何形的面和非几何形的面。由直线和几何曲线构成的面是几何形的面，给人的感觉是简洁、明快、单纯。非几何形的面包括有机形的面，如树叶，给人的感觉是生动、丰富和自由一些；还有偶然形的面，比如水渍等。根据虚实还可以分为实面和虚面。

体：是面运动的轨迹，它由面来决定其周围，占据一定空间。体具有长度、高度、宽度三个维度。体也有虚实之分，立体的实物占据的是真实的空间，而由线或面界定出来的空间是虚的空间。体可以有各种形态，可以是具象的也可以是抽象的。体可以是闭合的，也可以是半开放的。体可以由面构成，也可以由点和线构成。体可以是点性的，可以是线性的，也可以是面性的。体具有以下基本结构：① 棱角：不平行而呈尖形的面在聚合成为一点时会出现棱角。棱角可以是向外突出，也可以是向内凹的，理想的棱角是尖的。
② 边缘：不平行的面在聚合成为一线时会出现边缘。边缘可以是向外突出，也可以是向内凹陷的。理想的边缘应该是锐利的。
③ 表面：体之外层为表面，表面之下为实体。表面可以是向外突出，也可以是向内凹的。理想的表面应该是平滑的。

基础造型

图4.20a – 图4.20f 字体装置/施德明Sagmeister　　图4.20a　　图4.20b
　　　　　　　　　　　　　　　　　　　　　　　图4.20c　　图4.20d
　　　　　　　　　　　　　　　　　　　　　　　图4.20e　　图4.20f

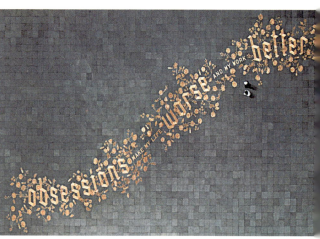

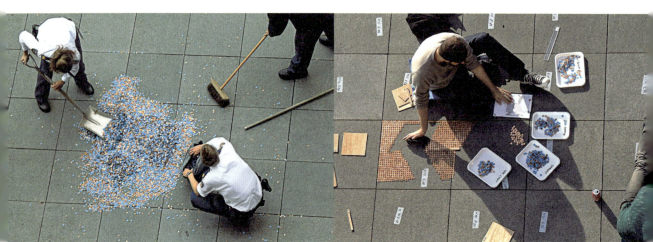

图4.21a、图4.21b 装置/草间弥生Yayoi Kusama
"点"充斥在日本艺术家草间弥生的艺术及商业作品中,成为其代表性的个性化艺术符号。

图4.22 线构成的灯具设计/ Paula Arntzen
设计师用线作为元素设计了这款壁灯,使产品具有单纯简约的视觉美感。

图4.21a
图4.21b
图4.22

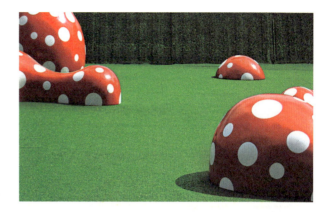

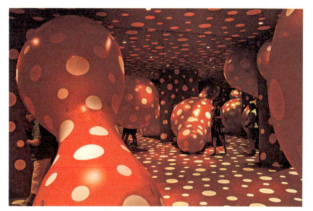

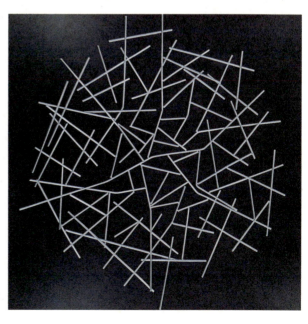

基础造型

图4.23a　　图4.23b　　图4.23a –图4.23d 展览海报/服部一成Kazunari Hattori
图4.23c　　图4.23d　　海报中的蛋糕形态完全是通过不同形状、不同方向、不同颜色及不同密度的线来构成的。

图4.24

波尔图音乐厅形象识别/施德明Sagmeister

施德明以音乐厅建筑物的结构造型作为标志的形态来源，以面构成体，并衍生出不同的组合方式，使整个识别系统变化丰富且充满动感，表现了音乐的多元化与不确定性。

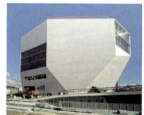
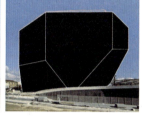
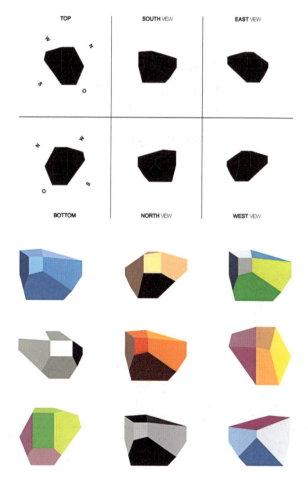

基础造型

环境分隔装置设计 / Margolis Office

分割空间的装置是用线形构成的六边形单元，互相组合后可以形成不同形状及大小的面。以制造灵活多变的空间分隔。线所构成的面能够保持半通透的视觉效果，打破了一般屏风的呆板与沉闷。

图4.25

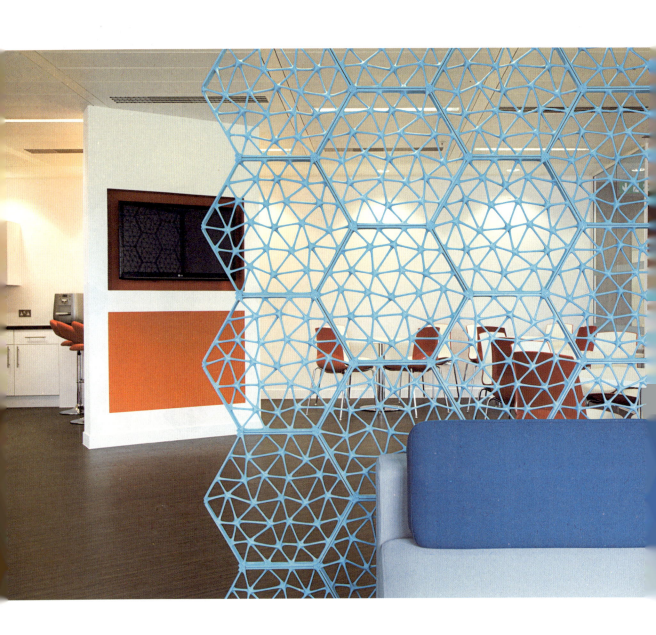

图4.26

雕塑/ Xavier Veilhan

几何切割感的体块,概括又不失细节和变化,给雕塑带来简洁的现代感。

图4.27 花瓶设计/ Maya Selway
花瓶的设计用线造型制造轮廓，整体构成虚空间。使容器产生了一种介于二维和三维之间的视觉效果。

图4.28 2010年上海世博会英国馆
建筑的体由呈放射状的密集线条构成。

图4.29 阿姆斯特丹公共图书馆空间设计/ Jo Coenen
书架的半圆造型在大空间里划分了空间，将阅读区围合成一个半开放的阅读空间，既与外部空间相连，又保持相对独立。

图4.27
图4.28
图4.29

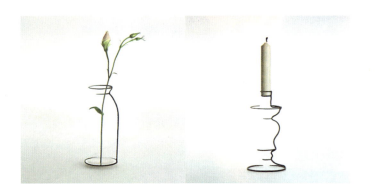

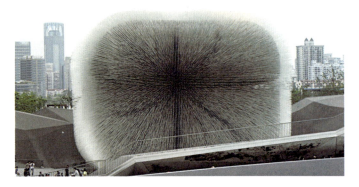

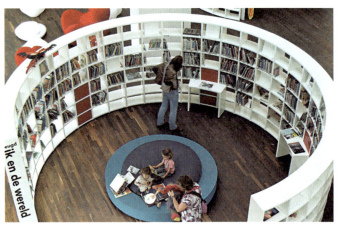

4.2 组合植物

形态不是孤立出现的，它要么和其他形态同时出现，要么就单独存在于一定的空间里。所以，形态之间总是存在着某种关系。这个课题要求学生选择不同的组合方式，将自己所提炼的两个植物或物品结合起来，形成一个新的形态。这个过程中可以考虑对进行组合的两个形态在简化的基础上进行剪切、重组，然后去试验不同的组合方式给形态所带来的改变及美感，去发现原本不相关的事物在组合后带来的视觉新意。形态组合的方式是多样的，同样的两个形态进行组合，使用不同的方法得到的新形态可以千变万化，如果再加以不同的表现手法，那么就可以产生非常灵活多样的形式。这个课题的完成过程其实就像是在做"试验"，尝试将有关或无关的形态以不同的方式组合，体会其中的变化，研究产生变化及不同视觉效果的原因，在这个过程中会有失败和不满意，但是也会有灵感的突发和意外的收获。这其实是设计的必经过程，只有经过反复的尝试，在失败后进行调整甚至是再次尝试，才能够获得新的启发。一年级的学生还没有养成反复画草图的习惯，因此在最初的课题中，就要开始引导和培养学生用草图来表达自己思路的习惯。

两个或少数形态出现时相互间的关系及组合方式主要有以下8个：分离，形态之间互不接触，互相保持距离；接触，形态的边缘互相接触，但不互相交叠；覆叠，形态相交叠，两者有前后或上下的关系，前面或上面的形态遮挡在后面或下面的形态上。前面或上面的形态保持完整，后面或下面的形态部分被遮挡，变得不完整；联合，形态相交叠，但是，两个形态交叠的部分互相融合，两个形态重新结合为一个整体，生成一个新的形态；透叠，形态相交叠，两个形态有透明的感觉，交叠部分的色彩是两者色彩相互作用的结果，两个形态则保持完整；减缺，形态相交叠，两个形态中一个隐而不见，可见的形态就显现出减缺；差叠，形态相交叠，两形中不交叠的部分则隐而不见，剩下的交叠部分产生一个新的形态，具象的形态进行差叠能够产生非常抽象的形态；套叠，形态相交叠，一个形态完全进入另一个形态的内部，成为一体。

以上多种组合的方式，有时可以合并使用，以产生更为复杂的组合形态。另外，形态的基本组合方式可以帮助我们将两个或多个形态进行组合，然后获得新的基本形态，将其运用在设计中，能够变化出更多样的形态，从而产生丰富的设计。

| 图4.30 | 图4.31 | 图4.32 | 图4.33 | 图4.30 差叠
图4.31 联合
图4.32 透叠
图4.33 减缺 |

基础造型

4.3 群组植物

设计中出现的形态往往是众多的,不管它们是以文字、图形或实物中的何种形式出现,都会产生更为复杂的相互关系。这个课题以植物为元素,让学生体验形态在群组时互相的关系。不同的基本形, 适合不同的群组规律。而基本形群组的规律本身又是多变的,例如放射这一形式就有中心、同心、螺旋、剪切、不规则放射等种类。在这个作业的练习中,可以不强调单个形态的提炼与造型,而把重点放在形态之间的关系、构图方式及规律上。在练习的过程中,体会不同群组构图规律的特点及视觉效果,还有通过这种组合方式所传递出来的视觉形式美感。

众多群组构图规律中学生优先选择的常常是放射,因为它的特征最明显。引导学生尝试不同的群组规律,掌握一定形式美的法则,特别是那些看似平淡的构图规律。启发学生通过不同的手法使其产生新意。满足了形式感之后,有的学生会忽略画面美感的要求。在练习中要加以引导,当学生在练习中不自觉地运用了画面美感的形式法则时,要及时指出并强化。

图4.34　图4.35　图4.34 放射
图4.36　图4.37　图4.35 变异
　　　　　　　　图4.36 相似
　　　　　　　　图4.37 渐变

形态在设计中的位置、编排与关系，如方向、位置、空间、重心等要素都会影响设计作品最后的面貌。在设计中，我们可以发现一些常用的形式和规律，它其实是设计背后的内在结构。如果仔细分析，不难看出，设计的外在表现千变万化、千姿百态，但是设计师在处理画面元素之间关系的时候使用的方法都是很基础的，也就是俗话说的"万变不离其宗"。形态群组的基本规律有五种：重复、近似、渐变、放射与变异。

1. 重复
基本形在构图中反复出现，同时基本形保持不变。重复是一种非常直接的手段，基本形重复后，会产生一种持续的节奏，给人以稳定、持久的感觉。当然伴随而来的也常常是单调、呆板的缺陷，容易产生视觉的疲劳。所以，在实际运用中，我们常常会看到主要形态在保持不变的前提下，通过不规律重复来增加设计的变化和丰富。
① 线性重复：基本形以单线轨迹重复，单线轨迹可以是直线也可以是曲线。
② 面性重复：基本形以多线轨迹重复，重复效果更为丰富。
③ 旋转重复：将基本形的方向改变而进行的重复。有环状重复和放射重复。
④ 镜照重复：将基本形按镜照的形式左右或上下翻转，也叫作对称重复。在此基础上还可以重复镜照，衍生出更复杂的重复形态。

2. 近似
构图中的形态相近而不完全相同。苹果乍看每个都一样，但是仔细看，每个都不同。所以，绝对的相同与重复是不存在的。形状的近似是近似首先要满足的条件，如果形状差别太大，单有大小和色彩方面的接近也无法有近似的感觉。在设计中，要把握好近似的程度，寻找形态近似之处。近似程度越高，就越接近重复；近似程度过低，就失去了相互内在的联系。形状的近似还包括心理上的近似，比如同一类的形态，比较容易给人以心理上的近似，从而造成视觉上的近似，例如文字。在设计近似形态时，我们必须掌握好形态之间内在的联系，例如它们是从同一个基本形态变形而来；或者形态的近似由相同的形态结合而来，只是它们结合的位置不同。

3. 渐变
形态在群组中以一定的秩序和规律逐渐改变。形态的渐变必须有一个互相联系的基础，也就是要有一定的规律可循，否则就超出了渐变的范畴，变成了一种无序的变化。渐变可以分为形状渐变、大小渐变、位置渐变、方向渐变、色彩渐变。重复或近似，其重点在于形态之间的形状特征，而渐变除了关注其形状，也十分强调形态的位置。渐变与近似容易混淆，它们的区别在于，近似中基本形的排列不是循序渐进的，而渐变必须严格地遵循预定的秩序和规律。
① 形状渐变：由简单到复杂、完整到残缺、抽象到具象、正常到变形、此形到彼形。
② 大小渐变：形态大小上的渐变，在视觉上形成远近，造成空间上的深度感。
③ 位置渐变：形态在某个框架结构中位置的渐变，超出框架的部分被切除。位置渐变中，基本形本身只是相对于框架发生位移，并被减缺，本身并不发生变形。
④ 方向渐变：形态在平面内作方向上的渐变。
⑤ 色彩渐变：形态在色相、纯度、明度方面作规律性的改变。

基础造型

图4.38a、图4.38b 字体装置/施德明Sagmeister
施德明运用数千只香蕉,通过重复的节奏形成视觉上的震撼,摆放方向及色彩的变化并不影响重复的统一感。

图4.38a
图4.38b

Qee / Toy2R

香港潮流玩具设计公司 Toy2R 推出的设计师玩具Qee。Qee系列玩具有熊、蛋、狗、猴子、骷髅、猫等不同的造型，玩具外表也邀请不同设计师或艺术家进行设计，但是无论如何变化，其基本比例、结构和特征保持不变。因此，互相之间依然保持着近似的系列感。

图4.39

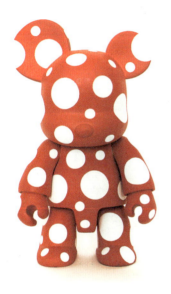

基础造型

图4.40a
图4.40b

图4.40a、图4.40b Corrado席梦思广告
广告中的文字分别由药片、香烟所构成。虽然字母结构不同,但因为由同样的东西所组成,所以互相之间呈现出相似感。

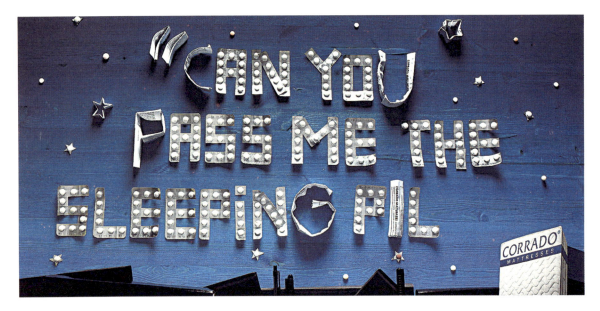

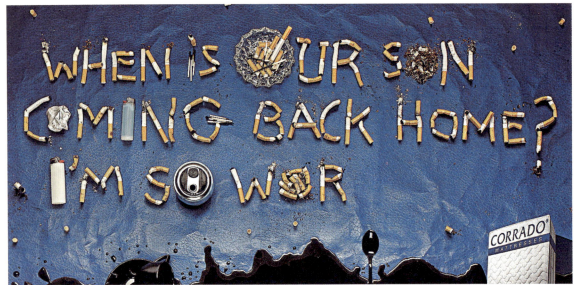

图4.41　Havaianas人字拖广告设计
广告中的人字拖呈不规则放射状发射,体现出产品给人的热力四射的感觉。

图4.42　灯具设计
以仿生学理念设计的灯具,模仿了盛开花朵放射的形态。

图4.43　雕塑/ Jen Stark
纸雕艺术家Jen Stark的作品,色彩与形状的渐变产生了强烈的视觉冲击。

图4.44　雕塑/智博稻叶Tomohiro Inaba
雕塑表现的是鹿从具象到抽象的渐变的形态。

图4.45　装置渐变

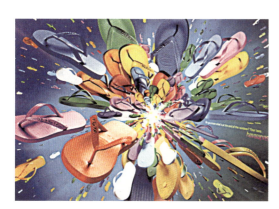
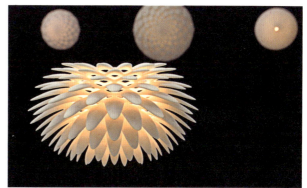
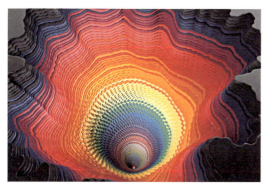
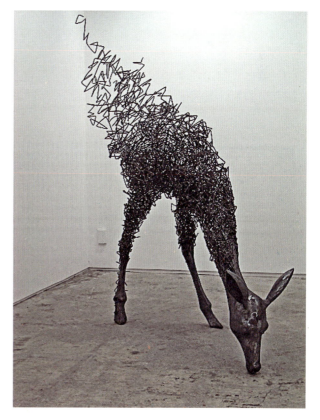
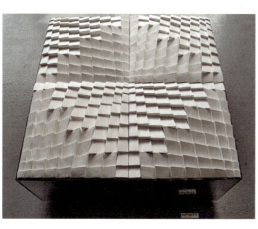

基础造型

4. 放射

放射是一种常见的构成形式，形态由一点向四周外射出排列。无论是自然界还是人类生活中都能接触到放射，放射可以说是重复的一种特殊形式，还混合了渐变，所以比重复和渐变更为强烈。正因为太阳的光芒是放射最明显的例子，所以放射结构往往能够给人带来视觉上的冲击。放射有三个重要的特点：具有多种对称结构、具有明确的放射中心、能产生光学的动力。放射的种类有中心式放射、螺旋式放射、同心式放射、剪切放射、不规则放射。

5. 变异

形态以某个主要基本规律进行群组，其中少数形态刻意改变和违反这种规律，从而形成某一形态或极少数形态的差异与突出，变异所强调的是对比。在我们的生活中，处处都有变异的存在。变异在设计中有着很重要的作用，它能够打破沉闷的规律，产生视觉的冲击从而实现设计的目的。但是在使用中要特别注意控制好变异的数量和程度，因为当变异的部分在数量和程度上超越了主要规律的时候，就反客为主，变异也就不存在了。变异分为形状变异、大小变异、方向变异、色彩变异、肌理变异。

图4.46 方向的变异　　　　　　　　　　　　　　　　　　　　图4.46　　图4.48
图4.47 色彩的变异　　　　　　　　　　　　　　　　　　　　图4.47
图4.48 "谁是恐怖分子？"反对偏见公益广告
广告中使用了色彩变异，红色的人形成为画面的
视觉中心，突出了广告主题。

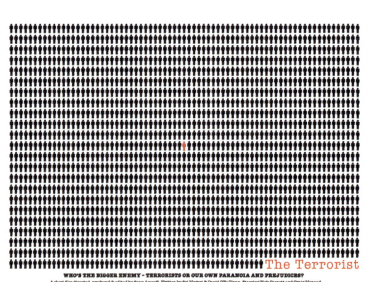

第5章 思考与表达

这个版块借植物为载体，通过思考植物来理解自己和他人，找到渠道表达自己，与他人沟通。通过一些课题的设计，启发和引导学生的想象，拓宽他们的思维疆域。不仅训练他们的理性思维分析能力，同时重视训练富有想象力的艺术创作形象思维。设计思维需要的是主动性、创新性、公共性、开放性、延展性。设计的载体是形态，但目的始终是表达，无论表达的是客户的需求，还是自己的理念与感受，都需要引起他人的理解与共鸣，才能到达沟通的目的。表达能力有两种形式，一是口头表达能力；二是手头表达能力。多种形式的讨论可以训练口头表达能力，而草图可以训练手头表达能力。思考与表达的能力在高考模式中是缺乏的，却是设计师所必备的，所以在基础课程中需要用心去培养。

课程通过头脑风暴、快速表现、课题分析、创作等形式来训练学生思维及表达的能力。整个课程中，更重视教与学过程的互动，因为思考与表达，特别是思考具有流动性和不确定性，它不是课程计划和教案绝对能够预设和控制的部分，需要在教学过程中根据实际情况进行现场调整与引导，使思想的碰撞更加激烈，激发更丰富的想象力与表达力。也正是因为如此，才使思维训练及表达训练更有价值和意义。

5.1 植物与人

头脑风暴：从不同角度去思考植物与人之间的关系，用简单的词语来概括和表述。对归纳的词语进行分类和整理，分出不同的层次和类别，寻找自己有感触的关系进行深入思考。通过头脑风暴，激励学生思考并发掘植物与人类之间多种多样及深层次的关系。鼓励每个人发言，说出自己的想法，不否定任何意见。通过头脑风暴，拓宽学生的思路，加深学生间的交流和思想碰撞，使大家对植物的理解更为宽广，更为深入。

头脑风暴法(Brain Storming)是由美国创造学家A·F·奥斯本于1939年首次提出、1953年正式发表的一种激发性思维方法。头脑风暴法又称智力激励法或自由思考法(畅谈法，畅谈会，集思法)。头脑风暴鼓励每个人自由地发表意见，充分思考，开放式讨论，尊重每个人的想法。头脑风暴的目的在于激发创新设想。一般头脑风暴的原则为：禁止批评和评论；目标集中，追求点子的数量；鼓励以他人的想法成为自己灵感的来源；参与者一律平等，各种点子全部记录下来；主张独立思考，不干扰别人思维；提倡自由发言，畅所欲言，任意思考；不强调个人的成绩，以讨论组的整体利益为重，注意、理解和尊重他人的贡献。

快速表现：在15分钟里用简单的画面表现出植物与人之间的某种关系。学生需要在短暂的时间里用视觉的形象语言来表达自己的想法，通过练习锻炼学生思维的灵活性以及快速的表达能力，这是在头脑风暴后立即进行的快速练习，通过画面来表达自己的思想。学生选择头脑风暴中产生的关键词，用视觉语言来表现，提交前将所表现的关键词写在画面背后。15分钟之后，大家一起"读"这些画面，根据画面猜想表达的是植物和人之间的哪种关系。在猜想的过程中，学生能自己分析出导致大家无法猜出关键词的原因，从而理解清晰表达的重要性以及表达的基本方式。

基础造型

图5.1　快速表现
图5.2　头脑风暴中归纳出的植物与人关系的关键词
图5.3　支持
图5.4　隔阂
图5.5　伤害
图5.6　喜欢

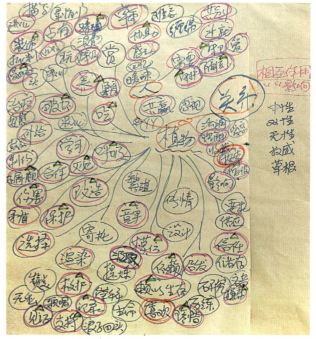

5.2 植物与我

课题中强调学生个人的感受,要求从自身的真实体会出发,寻找自己与植物之间内在的关系,找到想要表达的观点,用形象语言表现出来。这种从自身出发的理解和体会是私人的,但是需要通过合适的视觉语言表达出来,让别人能够理解。因此寻找个人化的表现语言,使画面具有充满张力和美感的视觉效果是十分必要的。课程中老师引导学生灵活运用课程中所学的形态各种元素、形态的组合方式和组合规律。作品要求画面构图完整,形象主次分明,主题突出,具有感染力。

鼓励学生从自己的个性、经历、喜好、理想、现状、苦恼、弱点中去发现和思考与植物的关系。这个关系不是喊口号式的、放之四海皆准的模式化表现,而是一种更自我、更有个性,甚至是更为私密的关系。可以用植物来象征或者暗示,也可以用植物来比喻。同时,要找到一种形态或载体来表达出自己的想法。这里包括两种情况:如果选择同一种载体来表达不同的感受,就要引导他们尝试针对不同的主题寻找不同的、合适的表现手段。如果对植物的感受和理解是相同或相近的,则可以引导他们用不同的载体结合不同的表现手段来传达同一个理念。在创作过程中学生会选择保护环境等比较大的观念,但实际上自身又没有切身的体会,导致画面显得空洞,无法让人产生共鸣。画面表现上,着重思考和尝试如何用准确而形象的视觉语言及富有创意的形式来表达自己的观念。

图5.7

素食者／温馨

这个学生喜欢吃素食,对荤食有着生理性的抗拒,因此,她选择将日常食物中的肉类用植物替换。画面充满了合理与不合理,传达出那种矛盾的心理感受。

基础造型

图5.8 盘中餐／曹笑　　　　　　　　　　　　　图5.8　　　图5.9
针对生活中的食品安全，作者用调色板上腐烂的白菜来象征社会上的食物以次充好。

图5.9 谢幕／王嘉怡
这个学生曾经热爱舞蹈，但是因为伤病使她不得不告别舞台。她用快凋零的玫瑰来象征自己的舞蹈梦想。高大的茎干围合成一个像舞台一样的空间，光线聚拢于玫瑰，营造出一种略带伤感的画面气氛，传达出作者的无奈与不舍。

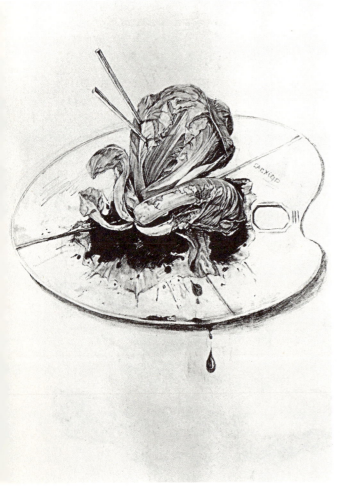
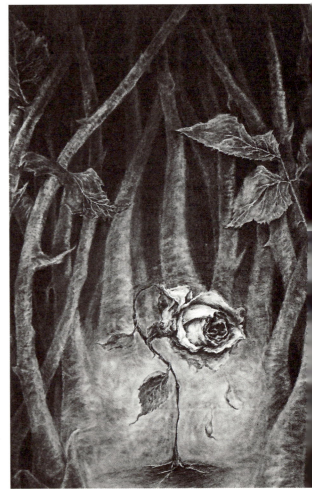

第5章 思考与表达

图5.10 双面的我／钟兰溪
每个人都有两面性。用柔软易损的植物象征自己个性中柔和的一半，用坚硬带刺的植物象征个性中强悍和暴躁的一半。

图5.11 剖析自我／赵茜茜
打开自己的躯体，发现自己的内脏器官都是植物，表达了植物与自我之间内在关系。

图5.12 象植物一样思考／翁浩瀚
用树干替换了自己画像的头部，象征自己要象植物一样思考，学习与自然界和谐相处。

图5.13 启发／于政鑫
将所思所想用植物来再现，表达自己在课程中彷徨和缺少灵感的状态。

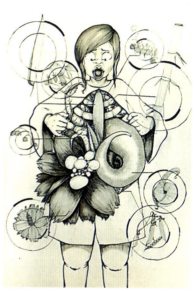

1. 表达的概念

设计的表达，就是将思维可视化，通过选择形态、设计形态，使形态成为传达信息的载体。表达以交流为目的；以形态的视觉特征，如形状、大小、色彩为载体；以象征意义，即内涵、心理情感意义、价值为内容；以设计方法为工具；以观者和使用者为接收对象。

2. 表达的分类

表达分为两大类，即客观再现的表达和主观表现的表达。客观再现以反映客观物象为目的，在观察、思考与表达时，更尊重客观，追求真实客观地再现对象，将对象客观地传达给观者。主观表现以表现主观精神为目的。借形态来表达个人对客观事物的见解，抒发个人的主观情感。把内在的、主观的东西向外转化和传递。

3. 视觉形态表达的特点

① 创新性：只有新颖独特的形态及形态组成方式才能在众多信息中脱颖而出，抓住人们的视线。

② 准确的传达性：无论是元素的选择还是表现形态，都可以使受众通过可视的形象准确地理解和体会其内在的含义，在创作者和观者之间建立沟通的平台或桥梁。

③ 审美性：表现上符合形式美的法则，能够激发人们的审美情感，达到辅助传达的作用。

图5.14

雕塑/ Johnson Tsang
香港雕塑家Johnson Tsang的雕塑作品。表现了定格的瞬间，在真实与想像之间构建了一种出乎意料的内在联系。

第5章 思考与表达

图5.15 预防乳腺癌公益广告　　　　　　　　　　图5.15　图5.16
图5.16 女性用品广告　　　　　　　　　　　　　图5.17　图5.18
图5.17、图5.18 德国奥林匹克运动推广海报
表达的载体来自于生活，对于观者来说就会有沟通的平台，但同时需要创新想象力及与众不同的表达手段，才能吸引人们的注意，并准确传达主题。

4. 想象力

想象力是创造力的一个重要内涵，是知识和创造力的源泉。爱因斯坦曾说过："想象力比知识更重要，因为知识是有限的，而想象力却涵盖了世界的一切，是知识进化的源泉。"想象力根据有无目的性，分为无意想象和有意想象。有意想象是指按一定目的自觉进行的想象。反之，则为无意想象。有意想象可分为再造性想象和创造性想象。再造性想象是借鉴其他艺术作品的内容、形式等，根据自己的知识、经验注入新的元素创作出新理念的作品。创造性想象是根据自己积累的知识经验独立地创造出全新的艺术形象，其基本特征是新颖性和独创性。

5. 表达的手段

① 联想

联想是根据一定的相关性从一个事物推想到另一个事物的思维过程。一个人的联想能力是建立在知觉和记忆的基础上的，不仅需要对事物具有深入理解和分析的能力，更需要有敏锐的观察能力、对事物形态与内涵的记忆能力以及发散思维的能力，这些都可以通过有意识的培养得到提高。

a.形象联想。形象联想可以说是人的本能反应，很直接，就是由一种物体的造型而引发的对与之相似形态的物象联想，源于人的感性认识，这是一种最基本、最普遍的想象方式。李白诗作《古朗月行》中的"小时不识月，呼作白玉盘。又疑瑶台镜，飞在青云端。"月亮、白玉盘和镜子三者之间就是由于白色明亮的圆形这种形态共性而联系在了一起。又例如看到圆，我们可以想到足球、篮球、排球、乒乓球、呼啦圈、气球、肥皂泡；可以想到苹果、橙子、西瓜、汤圆；可以联想到桶、杯子、瓶子、罐、碗；可以想到方向盘、飞碟、车轮、光盘、弹簧、铃铛、灯泡；可以想到太阳、月亮、行星、地球；可以想到句号、禁止符号、太极图、字母O；可以想到项链、手表、钻戒、钥匙圈；还可以想到药片、药丸等，这些事物都具有圆的形象特征，依照它们之间形状的相似，将其联系起来。

图5.19　　　图5.20

图5.19 红蓝椅/里特维尔德 Gerrit Thomoas Rietveld
图5.20 玛丽莲·梦露/安迪·沃霍尔 Andy Warhol
里特维尔德以蒙德里安作品为灵感，设计了风格派最著名的代表作品之一——红蓝椅；安迪·沃霍尔以玛丽莲梦露的形象为题材创作的波普艺术代表作，这都属于再造性想象的表现。

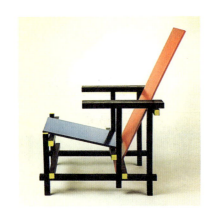
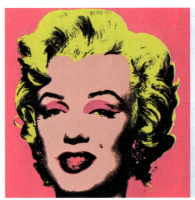
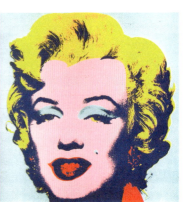

形象联想/ Mayur 船用板材广告

b.意象联想。意象联想源于人的理性认识，抛开表面不相干事物的外形表层，通过它们之间某种本质上的共性而引发的联想。对事物的形式、结构、性质、作用等其中的某一种因素展开意义的联想，以想象其他大家熟知的具有同一特性因素的事物，通过它们之中共同的意义将它们联系起来。例如同样看到圆，我们可以联想到团圆：祖国统一、中秋佳节、家人团聚；想到圆滑：泥鳅、狐狸、油、润滑剂等；联想到周而复始：时间、轮回、滚动、旋转等。由意象联想而引发的想象实质上如同文学上使用的比喻，将人们熟知的、公认的物质特性转接到要说明的对象物质上，以此来更加形象地、生动地传递被说明物质的特征。很多的联想并非孤立存在，大多是形象和意象的综合运用。

c.发散性联想。在创意思维中，主要包括集中的发散性联想方式（呈面状思维特征发展进行），如上述各种形与意的集中联想，尽可能想象所有与主体相关的形象，被想象出的形象都是完全围绕同一主题进行。

d.连带联想。从某一形象元素进行连续逻辑推演的方式就是连带联想。连带联想呈线形思维特征发展进行，通过一个物体的形象和意象引发相关的、连贯性的各种联想。它包含相近联想、相似联想、相对联想、相反联想、因果联想、添加联想等。例如同样看到圆，我们想到树桩上的年轮，再想到树木森林，想到环境保护，想到植树造林，想到生态平衡。看到杯子，想到水、想到茶、想到诗文、想到琴、想到高山流水。看到桌子，想到书，想到(书)海，想到船，想到飞机，想到鸟。

图5.22a 图5.22b 图5.22c 图5.22a – 图5.22c 从形的联想到意象的联想 / Campbelli罐头汤广告

图5.23a
图5.23b

图5.23a、图5.23b 意象联想/ Columbia防紫外线服装广告

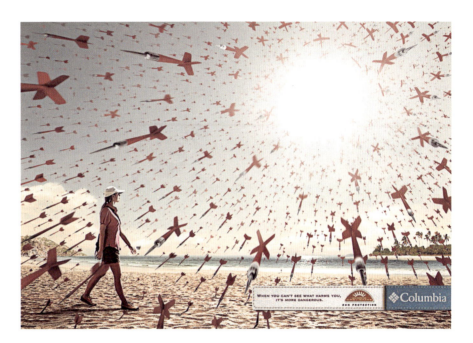

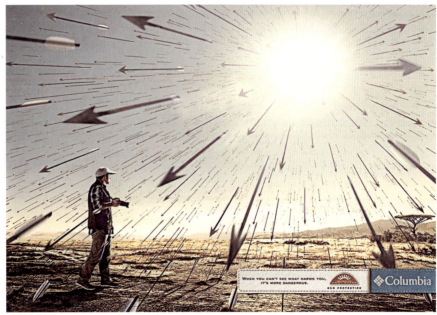

基础造型

| 图5.24a – 图5.24f 发散性联想/悉 | 图5.24a | 图5.24b | 图5.24c |
| 尼国际美食节推广海报 | 图5.24d | 图5.24e | 图5.24f |

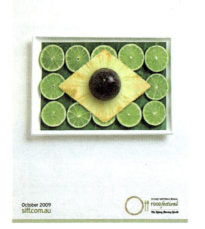
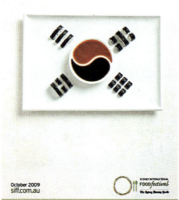
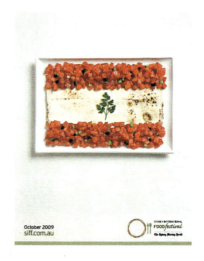

第5章 思考与表达

图5.25a、图5.25b 置换/保护海洋公益广告

图5.25a

图5.25b

基础造型

② 偷梁换柱

即形态的置换，是指在保持物体基本特征的基础上将某一部分用其他物体的元素替换，从而产生一个新的物体形象。

③ 夸张与幽默。

夸张就是在常见概念的基础上对度量、能力进行夸大，造成一种令人惊讶的视觉冲击，以加深印象。幽默通过表现滑稽与可笑的生活场景或现象来含蓄间接地表达对象，并能带给观者富有哲理的反思和思考。

④ 拟人

就是给没有生命的物品赋予人类的外表、思想和行为特征，使其具有人格化的特点和新的含义，这种创意手段往往比用真人来表现更能吸引人们的注意。

图5.26 置换/展览海报/雷又西Yossi Lemei 图5.26 图5.27
图5.27 夸张/佳得乐功能饮料广告 图5.28 图5.29
图5.28 夸张/益达口香糖广告
图5.29 拟人/Braun电动修剪器广告

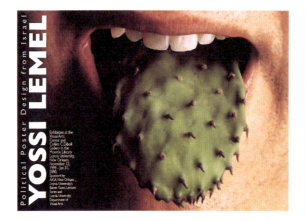
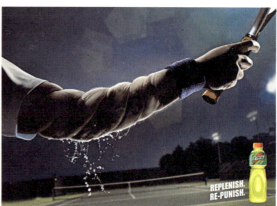

6. 形态与主题

一个命题本身是多面的，包含了不同的切入点和不同的层面。例如课题中"植物与我"这个命题，它带给每个学生的感觉和思考范畴是不同的，可以是积极的，也可以是消极的；可以令人联想到一件具体的物品，可能使人联想到某一个人或事；可以从植物本身寻找切入点，也可以是从自我出发。因为一方面，每个人的生活背景和经历不同、性格不同、爱好不同，这些造成了我们看待同一个命题时角度和立场的不同。不同的角度和立场导致在对同一个主题内在涵义的发掘点和发掘深度之间的差异，每个人选择用来表达的载体也会不同。对于同一个命题，不同的设计师会采用不同的表达方式，选用不同的形态和构图。另一方面相同形态或构图在不同的设计师手中又能够被用来传达不同的理念和想法，这就是设计不断推陈出新的秘密。

图5.30　　图5.31　　图5.30、图5.31 海报/雷又西Yossi Lemel

图5.32 　　　　图5.33
图5.34 　　　　图5.35

图5.32 台湾印象——和平/王序
图5.33 中东和平/ Ebuseleme Gulen
图5.34 互让、和平/刘小康
一组关于"和平反战"主题的海报，不同设计师选择了不同的切入点，不同的形态来表达主题，使得关于同一个主题的海报呈现出丰富的视觉效果与内涵。
图5.35 Kiss or Kill /韩秉华

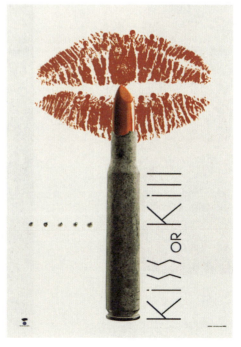

第6章 运用与设计

研究形态的目的是运用，将生活中捕捉到的灵感运用于设计实践就需要借助材料。同时，美好的色彩可以给设计加分，色彩是设计美感的重要来源之一，所以这个版块的重点是色彩及材料的探索。同时，引入美学法则，因为不管是艺术创作还是设计作品，都需要美学法则的指导。设计实践课题需要将前期所学的思考方式、造型原理、造型方法及规律法则综合运用。

6.1 植物之色

色彩运用的关键在于搭配，世界上没有难看的颜色，只有失败的搭配。色彩搭配虽然有一定的规律，但是更多需要依靠对色彩的感觉和经验。课题要求学生设计一套配色方案，然后用这套颜色来创作一幅含有植物实物的作品。也就是说以植物作为载体，通过选择色彩、调整色彩、搭配色彩来体验色彩配置的规律，在运用色彩的过程中体会色彩的美感。其中，包含了对植物固有色的运用，也有对固有色的改造以及与其他色彩的搭配。同时，在课题中让学生了解当以色彩语言做为画面主角时，应对形态本身进行把握和调整。作品要求色调明确，能传达出自己对色彩的感受及理解。

色彩的搭配训练，更多的是在培养对色彩的感觉。首先在作业过程中需要调整的是学生用色的固有思维模式和习惯。在长期的考前应试训练中，学生更多地是在模仿和抄袭色彩，缺少主动的选择。课题要求画面中包含植物，因此植物的固有色在这里起到了一个基础作用，学生可以根据植物本身的色彩来选择其他色彩与之搭配。在画面色调的处理上，需要有一个全面和整体的思维，鼓励学生通过反复尝试，调整色彩本身的色相、明度及纯度来搭配其他色彩，共同营造画面色彩氛围。学生比较容易选择对比色或强烈的色彩作为自己的配色方案。引导他们尝试自己所不熟悉的色彩，同时，根据自己选择的植物原型来调整色彩，使形态和色彩可以互相配合。色彩的构图与比例也是一个比较难处理的环节。如何控制每种颜色在画面中的比例、位置，这需要反复的试验。因为在画面中使用了实物，所以学生比较乐于尝试各种方案，不停地移动和增减，以获得更有色彩美感的画面。

图6.1　　　　　　　　　　　　　　　　学生尝试搭配色彩

基础造型

图6.2 学生习作/代军
图6.3 学生习作/何偲偲

图6.2

图6.3

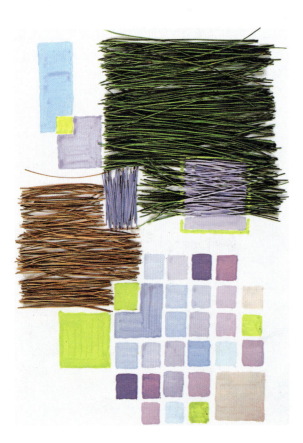

第6章 运用与设计

图6.4
图6.5

图6.4 学生习作/齐晓彤
图6.5 学生习作/梁文杰

图6.6 学生习作/罗依妮 图6.6
图6.7 学生习作/张宵雯 图6.7

图6.8　学生习作/温馨

基础造型

1. 色彩的概念

① 光源色
光是地球上万物赖以生存的必要条件，也是色彩的必要条件。牛顿在1666年发现了光本身也是有颜色的。白光经过三棱镜的折射能够依序分解成红、橙、黄、绿、青、蓝、紫。这些色光不能再被分解，所以叫做单色光；而太阳白光因为能被分解成七种基本色光，所以它就叫做复色光。同样能发出复色光的还有白炽灯和日光灯，而这个白光的分解过程同时也是可逆的，它们通过三棱镜可以被还原为白光。太阳是自然光，前面提到的复色光源白炽灯、日光灯则是人造光。自然光和人造光有着不同的性质。人工光线大多带有一定的色彩倾向，所以在灯光光源照射下的物品与自然光线下的物品所呈现出来的色彩是有区别的，这就是光的显色性。这一特点被加以利用，在环境设计、舞台设计等方面用来营造各种适宜的氛围，例如色彩斑斓的霓虹灯和城市亮化的工程用灯。

② 物体色
物体色是一个相对的、动态的概念。我们看到物体呈现出不同的色彩，其实是物体表面对光的反射。当光源的光线照射到物体表面时，物体表面会选择性地吸收一部分波长的色光，反射出剩余的色光。这部分被反射到我们眼睛里的反射光被称作"物体色"。物体色不是固定不变的，它同时受到光源色和物体表面性质的影响。当光源色成为某种单色时，物体色也会改变。标准日光下，白色的衣服之所以是白色的，是因为这个表面的特点决定了它能够反射几乎所有投射在其表面的色光，这些色光经过混合被我们的眼睛接收，我们就看到了白色。当用红色的光线去照射这个表面时，原来白色的衣服会呈现出红色的倾向。这是因为此时光源色只有红色光，这个表面也就只能反射红光。同时，物体表面的物理化学性质变化也会引起物体色的变化。光滑的表面色彩容易变化，比如金属、玻璃等，因为它反光强、易受光线影响。而粗糙的表面色彩比较稳定明确，例如麻布、砖墙等，因为它对光造成漫反射，反光弱。当一个表面的化学性质发生变化时，物体色也会变化，例如枯萎的叶子，生锈的铁器等，所以在设计中必须考虑到对物体色产生影响的各种因素，使其为我所用。比如，在针对食品等商品的展示设计中，应该避免使用冷光和偏蓝绿紫的光源色。

图6.9　　　　图6.10　　　　　　　　　　　图6.9 光的分解
图6.10 物体对光的反射与吸收

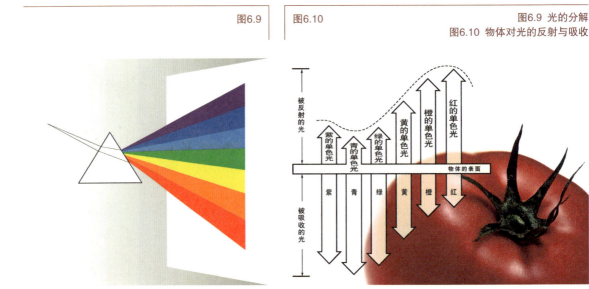

③ 固有色

固有色是我们时常提到的一个关于色彩的名词。既然"色彩并非物体所固有,色彩来源于对光的反射",那么固有色是什么呢?长期以来,人们对日光下所见到的色彩会有一种约定俗成、习惯性的称呼,这就是"固有色"。理论上,固有色是物体在标准日光下的颜色,其实它是一种建立在观察和习惯以及记忆基础上的色彩概念,是一种抽象和标准化了的"物体色"。它不受光源、环境等其他因素的影响,这个固有色的概念在艺术和设计中常常带有象征和表现的意义。

④ 条件色

条件色是相对于物体色与固有色来说的。实际上一个物体的存在必然受到光源、环境、其他物体的色彩等外在因素的影响,所以它所呈现出来的色彩是很复杂与微妙的。它是色彩的重要组成部分,也是绘画领域中艺术家们十分重视的,例如印象派绘画。

⑤ 主观色

主观色是建立在心理、情感、情绪、爱好等个人因素基础上的色彩。在这里固有色、物体色、光源色等概念都被撇在一边。主观色是一种完全心理、生理和观念的色彩,是艺术家或设计师用来表达自我的方式和途径。

图6.11　　　　霓虹灯设计充分利用了人造光源的色彩

图6.12
图6.13
图6.14

图6.12 睡莲大厅/莫奈Claude Monet
莫奈笔下的睡莲,有着丰富的色彩语言,是条件色、固有色、主观色等色彩的综合体现。

图6.13 主观色/产品设计
图6.14 主观色/造型设计

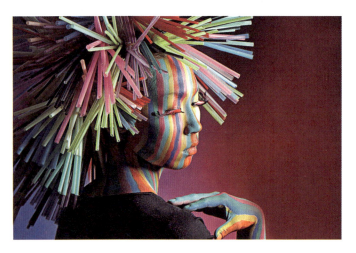

第6章 运用与设计

⑥ 无彩色
通常我们将黑白与色彩对立起来。其实，在色彩学中，黑白（以及不同层次的灰）也是色彩，它们是"没有颜色"的色彩——无彩色。中国绘画中讲求"墨分五色"，正说明黑白灰有着所有色彩的特性。"绚烂之极归于平淡"，无彩色在色彩语言中有着重要的地位，它们是色彩的重要组成部分，与有彩色具有同等重要的价值。

⑦ 颜料色
我们使用色彩，很大程度上是在使用颜料来模拟"色彩"。了解颜料与色彩的关系，有利于我们更好的使用色彩，创造色彩。

| 图6.15a | 图6.15b | 图6.15a、图6.15b 台湾印象海报/靳埭强 |

黑白灰也是色彩，中国传统水墨的浓淡深浅造成了色调的变化，是东方艺术的神韵所在。

2. 色彩的三元素

① 色相
色相是指色彩的相貌。色相是由色彩的波长来决定的。我们根据人与人不同的相貌来分辨不同的人，同样的，我们根据色相来区别不同的色彩。根据不同的色相我们给予色彩不同的名称，比如：红、绿、黄，等等。

② 明度
明度是指色彩的明暗程度，它取决于光线的反射率。当物体反射光线量比较多时，看起来就比较明亮。例如白色，如前所述，它的表面特质决定了它可以反射几乎所有的入射光线，所以它在色彩中的明度最亮，而黑色由于吸收了几乎所有光线而最暗。其他的色彩越接近白色，明度也就越高；越靠近黑色，明度就越低。不同色彩之间也是有明度区别的：黄色在可见光谱中位于中间位置，明度最高；绿色处于中间层次、蓝色则是低明度。明度在色彩的三元素中，是相对比较独立的因素。它可以不带任何色相的特征而通过黑白灰的关系单独呈现出来。

③ 纯度
纯度指的是色彩的饱和度。纯度高的颜色是色相中最强烈的颜色，称为"纯色"。理论上光谱中的各色是最高纯度的色彩。研究表明，人眼对于色彩纯度的感知也是不尽相同的。红光对眼睛的刺激强烈，其纯度就显高，绿色对眼睛的刺激柔和，其纯度就显低。在人的视觉感受领域内，大多能感受的是含有灰度的色彩，而非高纯度的色彩。所以设计者在创作时要兼顾视觉的特点，合理使用纯色，发挥色彩纯度在设计艺术中的作用。

图6.16

日本色谱中不同的色彩名称
色彩的名字不仅是一个用于互相区别的名称，同时也具有鲜明的感情色彩，反映了颜色给人的联想与心理感受。同时，不同国家对颜色的命名，也反映了该国的文化色彩及人文传统。

3. 色彩的混合

① 原色
是指无法再分解的色光或色料。光的三原色为：红（带橙的红）、绿、蓝（带紫的蓝）。颜料的三原色为：红（带紫的红）、黄、蓝（带绿的蓝）。用这三原色互相按照不同的比例来混合，就可以得出千变万化的色彩。

② 间色
间色是指由两种原色混合得到的色彩。例如，黄光是由红光与绿光混合得到的，它就是间色；颜料中黄色和蓝色混合得到的是绿色，绿色也是间色。

③ 互补色
一个原色与另两个原色等量混合后所得到的两个间色之间就是互补色的关系。在色光中，两个互为补色关系的色光直接能够混合得到白光。在颜料混合中，两个互为补色关系的颜色混合得到黑灰色。互补色之间有强烈的对比关系，运用到设计中能够给人带来强烈的视觉冲击力。

图6.17
图6.19
图6.18
图6.20

图6.17 彩色的明度变化
图6.18 光与颜料的三原色
图6.19 纯色给人鲜明的感觉
图6.20 互补色的运用

基础造型

④ 加法混合
光与颜料的混合有着不同的特点。光的混合叫做"加法混合"或"正混合"，这是因为将光的三原色相互混合后得到的色光在明度上会高于原来的三原色。将光的三原色以等量的光度投射在白幕上，可以看到：红光与绿光混合，得到的是黄色光；红光和蓝光混合，得到的是带紫的红光；绿光和蓝光混合得到的是带绿的蓝光；它们三者混合得到的是白光。加法混合主要被应用于人造光媒体、数字媒体、舞美设计、环境设计、服装表演设计等。

⑤ 减法混合
颜料的混合叫做"减法混合"，也叫做"负混合"，这样的经验画过画的人都有：两种颜色互相混合，得到的色彩明度会降低、纯度也会降低。调和的颜色越多，得到的颜色就越浑浊暗沉。颜料的三原色等量混合，可以看到：红色与黄色混合，得到的是带橙的红色；红色和蓝色混合，得到的是带紫的蓝色；黄色和蓝色混合得到的是绿色，这些混合过的色彩再混合得到的是黑灰色。

⑥ 并置混合
色彩不直接混合，而是保持一定的距离。如果构成画面的色彩网点或线条极其细微，我们的眼睛可以直接在视网膜上产生混合，把两种以上的并置色彩自动感应与同化为新色彩，被混合的色彩本身不发生变化，其明度、纯度也不改变，所以也叫做中性混合。

⑦ 动态混合
动态混合是两种及两种以上的色彩在运动中产生的混色现象，这是一种特殊的色彩混合方法。在媒体艺术中是一种有力的表现手段。

图6.21 光的混合　　　　　　　　图6.21　　　图6.22
图6.22 颜料的混合

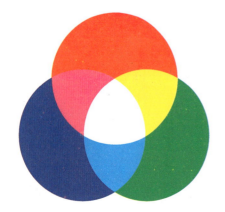

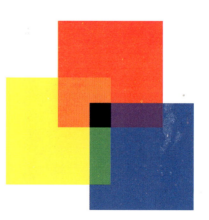

图6.23 《大碗岛的星期天》/修拉

图6.24 《大碗岛的星期天》局部

点彩派画家就是运用了色彩的并置混合，通过色点的并列及层叠来形成一种灵活且富有变化的色调，成为一种特殊的绘画风格。

图6.25 色彩的动态混合

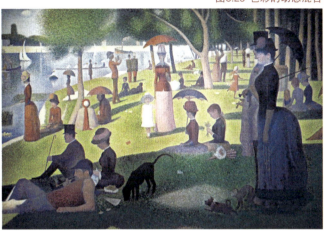

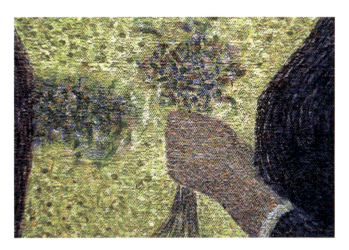

基础造型

6.2 探索材料

学生应寻找生活中常见的材料，例如日用废弃品等，以它们作为探索的对象。利用生活中常见的材料，尝试各种处理的方法，使原材料产生特殊的造型或肌理，打破原有的固定形式。这个课题，没有预设的目标，注重的是在探索过程中学生的思考与尝试。无目的的尝试会带来多种可能性，例如与材料的接触，可以激发学生的潜在思维，鼓励学生去大胆地发现、解构、重组材料。

学生首先遇到的问题往往是对材料的选择。在设计学院的材料室里，可以买到各种半成品材料，但是这些材料缺少可塑性，也就是说，这类材料不管用什么方式去处理，可能都还是原来的形态，它们的固有特性限制了其延展性。学生们在探索中逐渐发现，往往生活中寻常的日用品或材料，更有拓展的空间。也许是因为他们本身被功能性所束缚，当离开了原来的功能，转而成为一种材料后，经过各种方式的处理，呈现出与原形大相径庭的面貌，反而具有了突破性，给人带来了惊喜和全新的视觉体验。

图6.26　　学生们讨论和搜集的日常生活中常见的可用材料

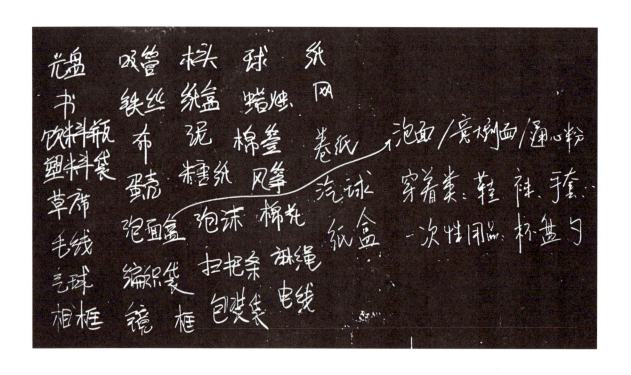

第6章 运用与设计

图6.27 对零食猫耳朵的探索，有中国传统水纹样或山脉的感觉
图6.28 一次性胶手套制作的卡通兔子
图6.29 对塑料袋的探索

基础造型

图6.30　对洗衣皂的切割重组
图6.31　编织袋及橡皮筋重组成的字母

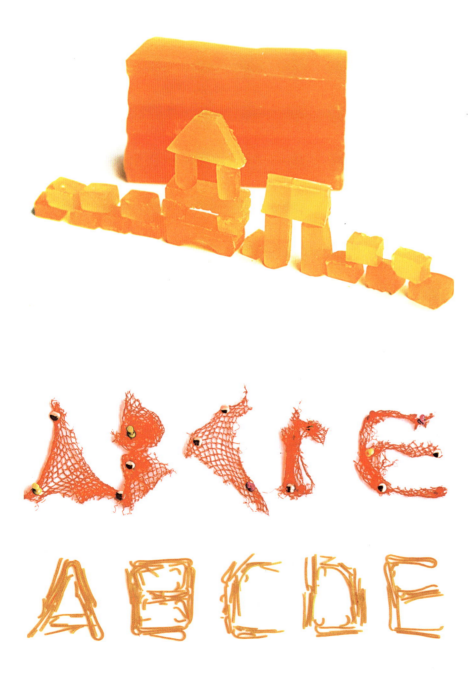

图6.32　将矿泉水瓶剪切成线的形态
图6.33　矿泉水瓶配和色彩进行组合

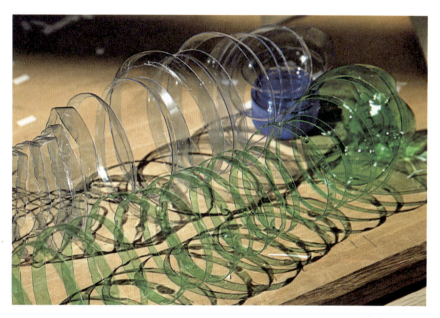

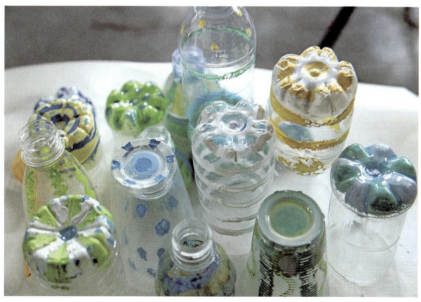

基础造型

| 图6.34 | 图6.36 | 图6.34 – 图6.36 对吸管的不同处理方法
| 图6.35 | | 及其形成的不同造型

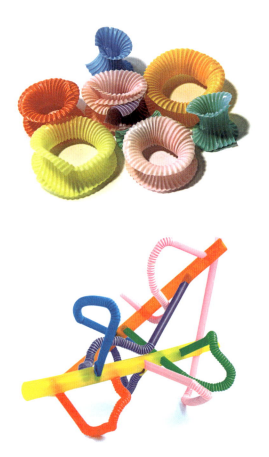
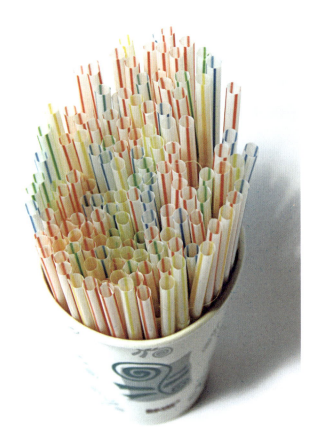

1. 肌理的概念

材质是指物体内部构造及组织的性质，肌理就是材质显示的表面效果。肌理可以是自然的，是材质本身的物理及化学属性所造成的；也可以是人为的，包括视觉肌理及触觉肌理。如果将形状形容成骨架，那么色彩和肌理就是血肉。色彩一定是与材质、肌理密切相关的，色彩是物体材质肌理对光的反射，所以没有材质，就没有色彩。有肌理就会表现出一定的色彩，甚至有的时候，色彩成为一种特殊的肌理，肌理又会成为一种特别的色彩，彼此不可分割。

2. 肌理的种类

肌理根据材质的不同可以分为自然肌理和人为肌理。自然肌理是自然之物天生表现出的肌理。人为肌理是因主观的人为加工与处理制造出的材质所具有的肌理。因为使用工具和工艺的不同，即便是相同的材料，也会产生不同的肌理。

3. 材料的分类及特征

材料根据形态可以分为点材，线材，面材和块材。块（点）：小的块有点的性质，大的块是体的典型。空间闭锁的体是稳定的，具有重量感和充实感（点与体）。线：轻快、紧张、具有空间运动感。面：扩张感。生活中的各种材料都可以被归纳为其中的一种，但又不是绝对的。经过处理和再设计，可以互相转换。

4. 肌理的心理感觉

肌理除了给人以视觉的感觉以外，还会带来心理上的感受。例如看到毛茸茸的布料，会让人感觉温暖；看到透明的玻璃，会有易碎的联想，这和人在日常生活里的使用及经验记忆有关，设计师要巧妙而合理地利用这一点。因此肌理在造型中担当着重要的角色。在设计中，要善于利用材质与肌理，在实现功能的同时，兼顾使用者的情感需求以及对美感的要求。

图6.37 木纹画作/ Bryan Nash Gill
图6.38 胡桃木木纹系列女装/ Céline

图6.37

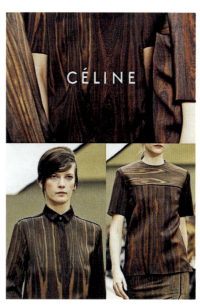

图6.38

图6.39 鹅卵石的自然肌理
图6.40 用毛毡模仿鹅卵石的人为肌理

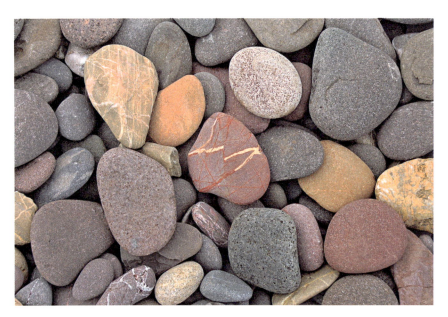

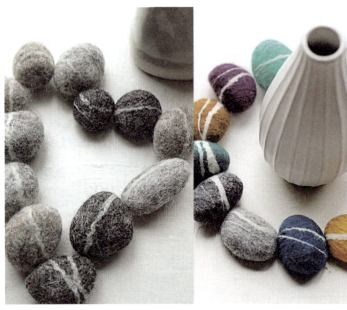

第6章 运用与设计

图6.41

3D人像/ Andrew Myers
美国艺术家Andrew Myers用一万多颗螺丝钉创作的人像。在他手中，螺丝钉成为一种特殊的点材。

图6.42a	图6.42b	图6.42a、图6.42b 以谷物作为点
图6.43	图6.44	材使用/宠物食品海报
		图6.43 椅子设计/ Tom Price
		图6.44 装置/ Ulrika Berge

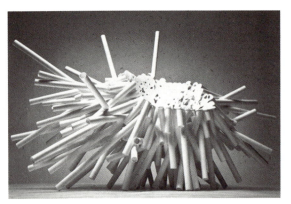
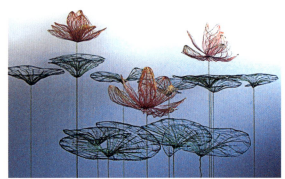

第6章 运用与设计

图6.45 Bravais 扶手椅
/ Liam Hopkins 、Richard Sweeney
用硬板纸的折叠构成小的三角形体块，然后互相组合成扶手椅。整个扶手椅表面呈现出面的形态，但是又具有体的稳定与扎实感。

图6.45
图6.47

图6.46

图6.46 仙人掌的肌理带给人的感觉是刺痛
图6.47 果汁包装/深泽直人Naoto Fukasawa
日本产品设计师深泽直人设计的果汁包装，利用水果的表皮肌理给包装带来了特殊的趣味性和直观的味觉联想。

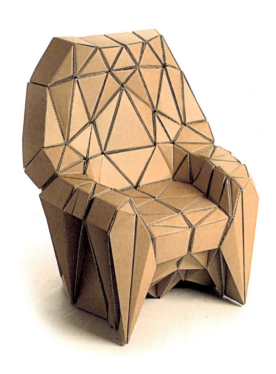
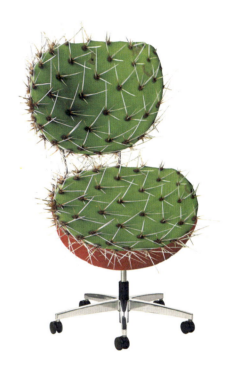

6.3 植物？植物！

这个课题作业相当于前面所有练习的总结。将前面所学的发现与了解、观察与表现、提炼与组合、思考与表达等整合起来进行实践。学生需要去发现了解植物，观察植物的形态特征，经过提炼加以运用，选择合适的材料及手法来表现植物，然后通过创作与再设计来表达自己对植物的感觉、理解与思考。通过自己对植物的理解和感受，提取植物的某种特征、形态、延伸含义等作为设计的基本形态，然后利用非装饰性材料再现形态或表现形态的特征，群组后将其运用于IKEA的拉克边桌。设计必须满足表达、形式美感及色彩三方面的要求。课题的重点在于对植物元素进行提炼和改造后的运用，在这个过程中发现和体验自己所再设计的植物元素在实体或实体平面上所产生的新的视觉效果。

在执行课题之前，请学生们自己做一个关于课题分析的"头脑风暴"，通过分析课题的关键词，提出各种问题，然后互相解答问题。这样，对课题的主旨有了清晰的了解，能够迅速找到自己的切入点。

课题的难点首先是如何选择材料，改造材料。用材料来表现植物与用绘画来表现植物是有很大差别的。大部分同学会选择仿生的做法，但是这只是其中的一种手段，还需要引导他们打开思维。既能发掘材料暗藏的造型潜力，又能与植物有更含蓄、更有深度的联系。另一个难点则是如何把握边桌这个载体。边桌既可以只单纯作为承载物，也可以将植物、边桌及周围环境纳入整体进行设计。第三个难点是如何把握作品整体的形式美感以及表达的重点。因为需要考虑的因素非常多：造型、色彩、材料、构图等，所以在整体作品的把握上需要有较高的掌控能力，使每个细节都有淋漓尽致的表现，但同时又能在整体上做到主次分明，最终实现作品的视觉张力。

图6.48a 图6.48b 图6.48a、图6.48b 学生用心完成课题

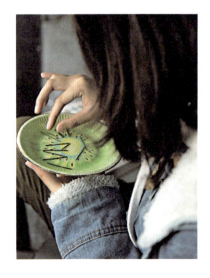
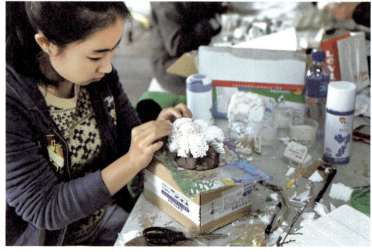

图6.49

学生作品/赵茜茜、钟兰溪

这个作品使用了纸张、牙刷、纽扣、牙膏盖子、吸管、棉签等材料来再现提炼过的植物形态。在构图上使用了螺旋放射,色彩对比鲜明。

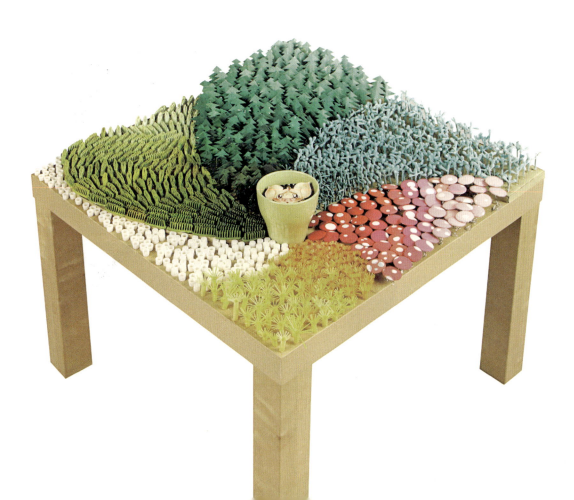

图6.50

学生作品/刘禕贞、刘琳

拉链打开了桌面,呈现植物生长。整个作品以黑白灰为主色调,用纸巾及铁丝塑造叶子的形态。在不同叶子的群组中,还可以发现用铁丝构成的线性的人物及动物形态。作品表达了一种共存共生的理念。

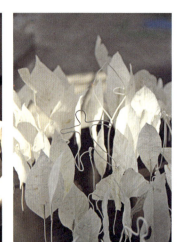

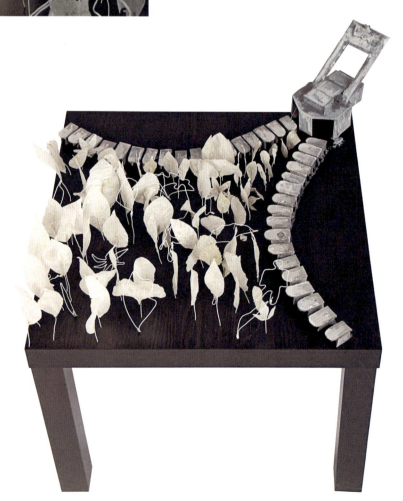

图6.51　　　图6.52

图6.51 学生作品/于政鑫

这是个热爱木工的学生,他在课程中一直专注于树枝的改造与运用。作品中,表达了破坏与新生的冲突与对比。

图6.52 学生作品/罗清吟、罗依妮

作品利用一次性纸盘与碗作为载体,将水果与植物的形态及色彩运用其上。画面中点、线、面穿插变化,加上新鲜的色彩,使整个作品充满了自然的欢快和愉悦。

基础造型

图6.53

学生作品/王真真、齐晓彤
各种豆类及谷物作为点、线、面的构成元素。利用谷物原生态的色彩，与桌面的色彩和谐地结合。

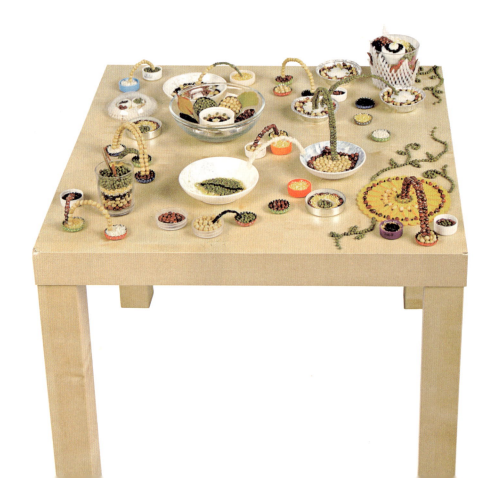

第6章 运用与设计

图6.54

学生作品/梁文杰
密集的葵花籽布满了桌面，不起眼的材料却有巨大的张力和视觉效果。

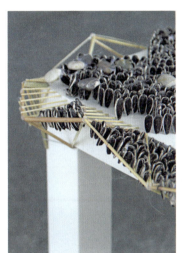
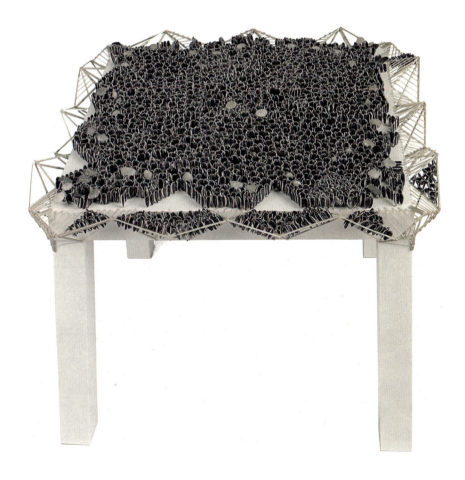

图6.55

学生作品/曹笑、何偲偲、李晓晨

瓶中的植物和它的影子并没有被玻璃瓶所束缚,突围生长。形态从实向虚过渡,从自然植物到都市生活符号的转变,探讨了都市与自然的关系。在材料上,点材、线材、面材的运用自然贴切,营造了视觉上的丰富性。

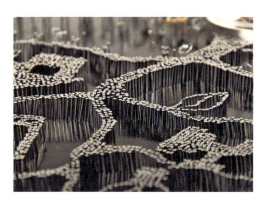

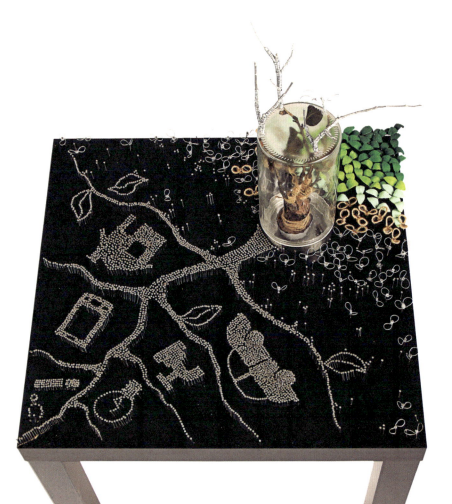

图6.56

学生作品/温馨、张宵雯

这个作品中植物表现得非常含蓄和有节制，但是我们依然能从中感受到植物生命力被剥夺和破坏的痛楚和苍凉感。绘画、实物、材料的相互配合，使作品充满了感染力。

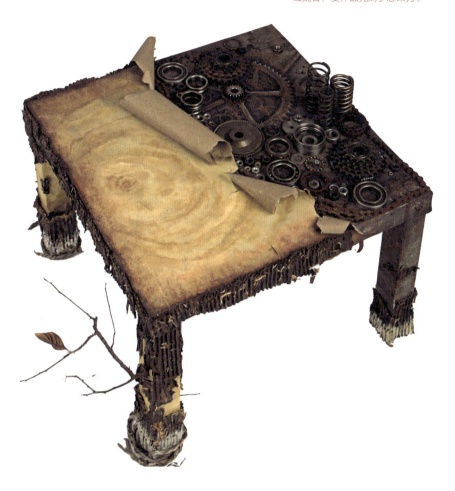

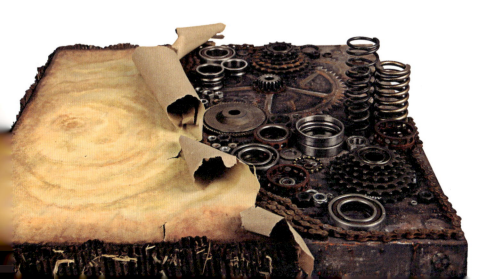

美不是直观或可以度量的，而是一种视觉和感觉上的理解和认知，只能通过眼睛和感知来衡量和判断，同时通过手来实现眼睛和感觉的审美要求。在英国BBC的纪录片《何为美》中，主持人在影片开头这样说："那些赏心悦目的事物为什么美？美是一个模糊的词汇，却描述了一种真实的效果——那就是美带给我们的愉悦感。美究竟是什么构成的？一定有什么可以遵循的原则来界定美这个'不可定义'的词汇。" 这个"可遵循的原则"就是美学法则，它是设计的本质条件，也是实现优秀设计的必要条件。公认的美学法则主要有：秩序(Order)、平衡（Balance）、比例（Proportion）、对比（Contrast）、和谐（Harmony）、韵律（Rhythm）。这些法则是相互关联的：秩序是从整体的把握，比例能带来视觉的舒适，平衡能产生安定感，韵律产生动感，对比则能吸引人的注意。

1. 秩序

形式上为某种规律所控制，在这种规律指导下形成的视觉美感就是秩序。秩序是一切形式法则的根本，它不仅是比例与平衡的基础，更支配着对比，同时也是韵律的源泉。美国数学家G·D·柏克霍夫曾提出过有关审美度的概念：$M=O/C$，即审美=秩序/复杂性。也就是说，一个形态越隐含秩序，就越容易被识别，也越容易引起观者内心的愉悦。设计越有秩序感，那就越显得简洁完善。秩序是产生和谐的因素。规律性越单纯，秩序感就越严谨；规律性越复杂，秩序感就越灵活。

2. 平衡

平衡在狭义上来说，是指具体某个造型形态各元素之间的一种均衡；在广义上，是指整个画面各种元素之间达到一种均衡。平衡是对整个造型艺术及设计创作的一种指导，将设计建立在某个共同的原则基础上，以达到视觉美感上和心理上的力量均衡。平衡的实现需要色彩、形状、重量、质感等各个方面的协作，使整个造型的形、色、质感肌理、动感都能达到安定的状态。平衡可以分为对称平衡和非对称平衡。对称平衡：是指以一个点或一条线为准的左右或上下相等，具有相称、均齐的意思，具有简洁、单纯、安定的特征。对称分为线对称、点对称和感觉对称。非对称平衡：造型中相对部分的形态完全不同，但因为各自的位置与距离安排得当，使得的感觉相当，从而形成的平衡现象。

3. 比例

比例就是指造型形态的整体与局部或局部与局部之间完美的关系。古希腊毕达哥拉斯认为："万物皆数"，美是和谐与比例，尤其是数的和谐与比例。也就是说，形态中一切有关数量的特征，如大小、长短、粗细、厚薄、多少、轻重等，在合理搭配的原则下，可以形成优美的比例，从而产生和谐的感觉。例如，希腊美学家所提倡的1:7（七头身）或1:8（八头身）的完美人体比例。还有矩形的黄金比例等，都是完美比例的例子，设计中公认这种比例为最美。比例的构成条件很复杂，也很微妙，又带有浓厚的数学理念，但对于设计师来说，更多的是一种感觉上的恰到好处。

第6章 运用与设计

图6.57 动态雕塑/亚历山大·考尔德Alexander Calder

美国著名雕塑家、艺术家亚历山大·考尔德的动态雕塑，是非对称平衡的最好代表。

图6.58 生活画面中的对称感

图6.59 海螺内部结构的比例

图6.60 希腊雕塑的完美比例

图6.61 黄金比例

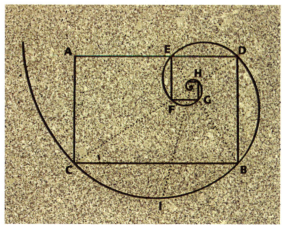

4. 对比

① 对比的概念

将有差异或有矛盾的要素组合在一起，相互比较而形成互相对抗的情况，叫做对比。广义来说任何视觉形态的组合都会产生对比，只是有的对比明显，比较强烈；有的对比含蓄，比较微弱。我们对于造型的知觉和认知，包括实践都是在对比中进行的。在实际生活中，我们其实也一直在用对比的思维和态度看待周围的事物。对比的目的是强调，使造型产生强烈的效果，使某个方面突出而更有吸引力。对比除了在形态之间存在之外，形态本身也是因为具有一定的对比关系，才具有美感。设计中各种对比关系常常同时存在，所以一定要有意识地处理好各种对比关系，以一种或两种对比关系为主，而其他的对比关系就要适当减弱。

② 对比的类型

形状对比：形状对比包括大小、长短、曲直、厚薄、粗细、尖钝等。

分量对比：分量对比主要指多少、轻重、强弱及疏密等。疏密对比中，最密集或最稀疏的地方往往是重点所在。疏密对比会造成力量的悬殊，从而使画面空间被隐性分割。

色彩对比：色彩对比就是将两个或两个以上的色彩并置，它们之间由于并置而产生相互作用和影响。色彩的对比主要包括色相对比、明度对比、纯度对比等。

肌理对比：平滑与粗糙、凹与凸、暗淡与光亮、单纯与丰富等。

空间对比：空间对比主要是指形态在构图、在空间中的位置对比。如前后、上下、左右、高低、虚实等。

图6.62 形状的对比
图6.63 大小对比/音乐海报

图6.64 色彩对比/绝对伏特加广告
图6.66 新古典主义/田中一光Tanaka Ikko

图6.65 空间对比/江南园林的漏透花窗造型
江南园林中常见的"漏窗"设计,目的是"借景"——借用后部空间里的景物,使前面的白墙具有观赏性及艺术美感。

图6.67 汉字文化圈/田中一光Tanaka Ikko
海报中存在着各种复杂的对比关系：大小、疏密、肌理、色彩等。它们在作品中产生微妙的作用,在不知不觉中使画面充满了美感。

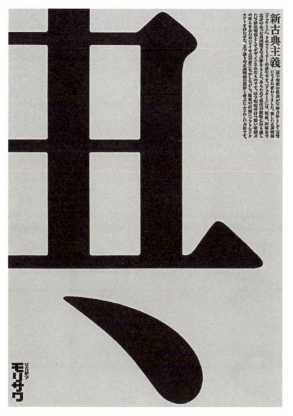

③ 对比造成的视觉现象

a.视错觉：形态之间在位置、方向、角度、色彩方面的对比都可以形成视错觉。视错觉在设计中可以作为一种特殊的设计手法加以运用，但是同时，错觉又会给生活带来不便，给设计带来负面影响，所以在进行设计的时候，要注意调整形态，修正错视的不确定性，避免因误解而影响设计的效果。

b.图地反转：形态必然存在于空间，通常我们把形态称为"图"，其所在的空间称为"地"。或者，也有将形态称为"正形"，为实；背景称为"负形"，为虚。习惯上，我们把白地上黑色的形态称为图，作为正形（黑地上情况相反）。图与地其实就是正负对比，虚实对比。一般，"图"具有紧张、密度高、前进的感觉，所以比较醒目。而"地"的存在，对于图来说是包围性的，目的是为了使"图"更加突出，其本身是后退而含蓄薄弱的。有的时候，图地的正负和虚实是可以转换的，关键是看设计者的表现手法和观者的理解，这种不确定性增加了形象的趣味性，形成了正负图形设计或又称图地反转设计。

c.矛盾空间：矛盾空间主要发生在平面中，是指二维虚幻空间在深度和形态上具有不确定性的情况。在设计中用视点的转换和交替，在二维的平面上表现三维立体中模棱两可的视觉效果，造成空间的混乱与对立，矛盾空间具有多视点的特性。

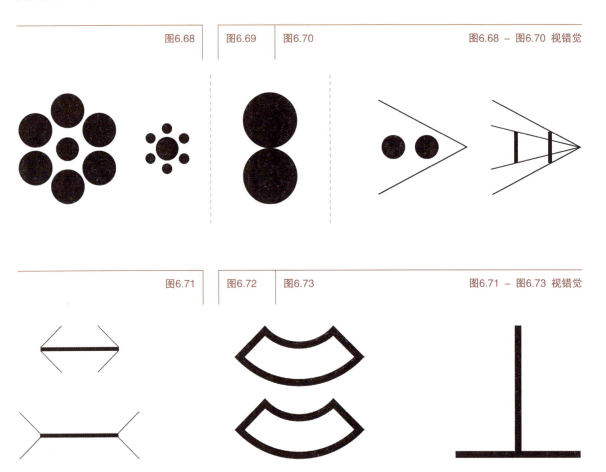

图6.68　图6.69　图6.70　　图6.68 – 图6.70 视错觉

图6.71　图6.72　图6.73　　图6.71 – 图6.73 视错觉

图6.74

图6.76

图6.75

图6.74 爵士乐海报设计/卓斯乐Niklaus Troxler
海报利用色彩边缘对比的视错觉原理：白色交叉处会出现黑色的阴影，并随着目光的移动若隐若现。这种奇妙的视觉现象令人感受到音乐的跃动与节奏。

图6.75 正负图形/埃舍尔M.C.Escher

图6.76 90度花瓶/ Cuatro Cuatros
这个花瓶的设计让视错觉艺术变成了"现实"。90度花瓶是根据矛盾图形设计的花瓶，从某个角度看，可以实现视觉上的矛盾空间。

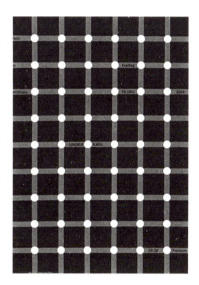

基础造型

5. 和谐

和谐又称调和，各部分之间相互协调。将视觉的各个要素进行秩序化的处理，减少不必要的对比，丰富层次，使各个要素达到一种既有对比又有统一的视觉效果。对比强调的是形态之间的不同，而调和的目的就是实现形态之间的统一。和谐的原则就是"变化中求统一"。和谐不是抹杀个性和特征，如果那样，就会让人感觉单调而缺乏美感。和谐是在对比的基础上，在各个形态之间制造一种潜在的同感，减少因对比而产生的冲突。形态和形态在一起的关系不过为：相同、相似、相异。因此和谐分为类似和谐和对比和谐。以相同或相似的部分为基础就是类似和谐，给人的感觉是柔和、融洽。以相异的部分为基础叫做对比和谐，给人的感觉是强烈而明快。

6. 韵律

自然界有白天与黑夜的交替、有四季的变换；人的生命体现在跳动的脉搏，这就是韵律。设计或艺术中的韵律就是指视觉元素的排列在视觉上形成律动和节奏，从而使画面产生如同音乐一般的运动秩序——快慢、高低、强弱、顿挫等，这就是节奏。节奏感除了来自于形态之间的比例与构图，也来自于色彩、质感、肌理，甚至是光线和形态本身的运动。本质上，空间及画面的韵律感主要建立在秩序与和谐的基础上。

图6.77 荷兰莱利斯特德市的市场剧院
Agora Theatre / UN设计工作室
UN设计工作室设计的这个空间中有起伏转折的结构，但不同的结构和空间切割在红色中得到了统一与协调。

图6.78 不同色彩的同款椅子放置在一起形成了对比和谐。

图6.79 推广海报/ John Maeda
John Maeda为森泽字体公司设计的海报，利用文字的渐变表现出节奏与韵律感。

图6.80 贝多芬音乐海报/约瑟夫.穆勒.布洛克曼Josef Muller Brockmann
在这张海报中，各个同心圆弧的几何韵律与音乐中表现的各种数字和结构有着直接的联系，每个元素的尺度、摆放和位置都经过充分的考虑，这些同心圆弧在比例上的生动变化与贝多芬音乐的戏剧效果产生了有趣的共鸣。

图6.77 图6.78
图6.79 图6.80

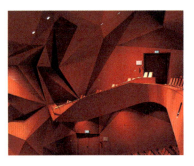

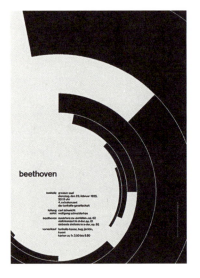

第7章 工作室专题研究课题训练

7.1 课题1 / 路
指导教师/胡心怡

课程中我们提到过两种观察方式,一种是直接观察,另一种是辅助观察。虽然在训练观察力的过程中我们提倡以直接观察为主,辅助观察为辅。但是,通过相机来捕捉生活中有趣、有意义的片断却不失为一种快捷和便利的方式,特别是所摄即所得的优势,使学生在日常训练中能够更直观地看到自己观察的结果,更方便地去分析、筛选和调整自己观察的角度、观察的重点及最终获得的画面效果。《路》这个课题有两个侧重点:首先是观察,通过镜头观察脚下的道路,发现生活中有趣的形态;其次是对形态的理解,具象的道路在镜头里成为一种抽象形态的组合:点、线、面。帮助学生理解具象与抽象之间的转换及关系。

基础造型

7.2 课题2 / 纸的不同形态
指导教师/胡心怡

纸作为一种最普通、最常见的材料为人们所熟悉，也是人们在每天生活中能接触到的。它最原始的状态是以面的形态出现，但仔细观察，我们会发现它的形态是丰富多样的。不同的用途使得纸的外观、质地和肌理各不相同。例如卷纸以圆筒状出现，打开后又具有线或面的特点，具有柔软的触感。在这个课题中，学生以纸为媒介，探索材质的可塑性；尝试不同的处理方法，使纸张呈现出不同的形态。这个课题训练的重点首先在于对纸张原材料的选择，其次是体会不同的处理手法对纸张所呈现新形态的影响，最后是对最终完整形态的塑造和把握。

第7章 工作室专题研究课题训练

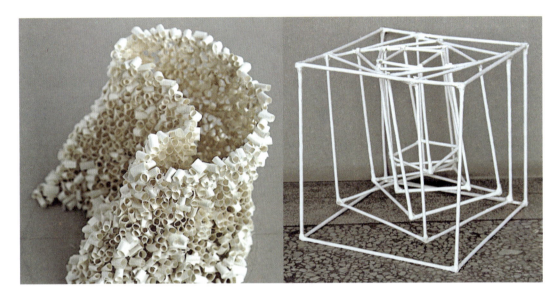

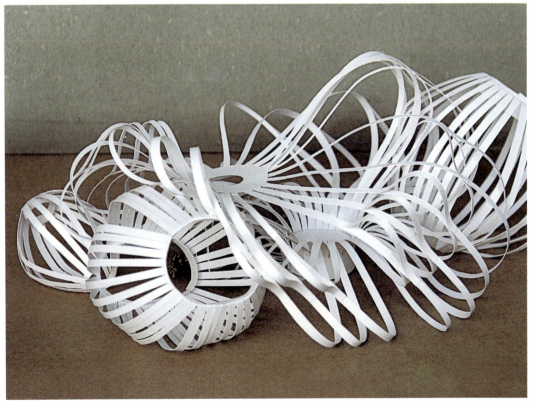

基础造型

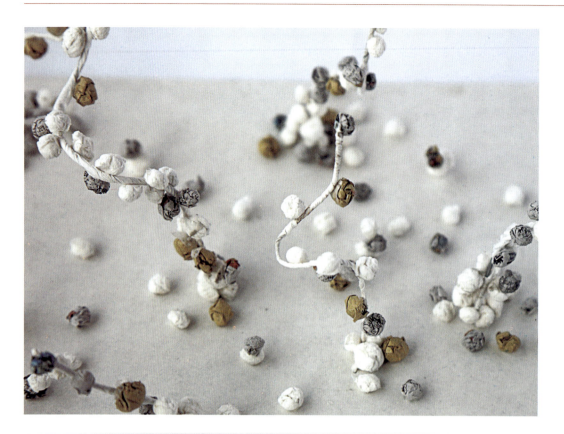

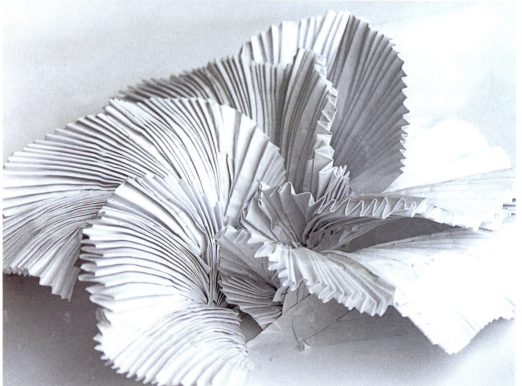

7.3 课题3 / 无用它用
指导教师/胡心怡、朱琪颖

虽然世界上没有真正无用的事物，但在生活中仍有很多物品被视为"无用"，其主要原因是因为当这些物品实现了被生产出来的目的之后，当它们满足了人们某一方面的需要，不能继续满足其他需要的时候，便成为了"无用"。我们思考过这是否是一种真正的"无用"？在这个资源看似丰富，但其实匮乏且危机潜伏的时代，如果我们能以另一种态度来看待这些"无用"，用"再创造、再设计"的理念来处理这些"无用"的时候，是否可以找到一种方式来将它们挪做"它用"，使它们变的"有用"？对于低年级的学生来说，也许尚不能提供一种可行或实用的解决方案，但通过这个课题，可以促使他们去观察和发现生活中的"无用"之物，进而关注它们，发现它们在功利的实用之外具有的形态美感。课题的重点在于训练利用和改造材料的能力以及发现美、塑造美的能力。

图7.1　图7.2

图7.1 在大学校园里到处能看到被丢弃的自行车，学生以自行车的轮毂作为基本单元，通过堆积形成一个有意思的空间形态。

图7.2 拆迁是城市的一个"自然现象"，学生把拆下来甚至还带着防蚊纱的窗框及木条进行了再处理，增加了色彩，作品最终呈现出一种线构成的视觉效果。

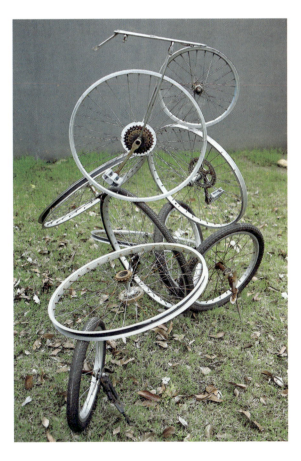
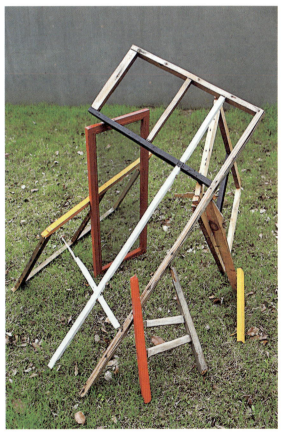

基础造型

当从市场中采购回胶手套后,学生对其进行了大量的尝试,最终选择在胶手套中注入有色彩的水来改变它原始的形态,色彩在蓝色调里渐变过渡,无论是形态还是质感均给人一种特别的感觉,大量的手套以层叠的形式组合在一起形成了有趣的画面。

图7.3

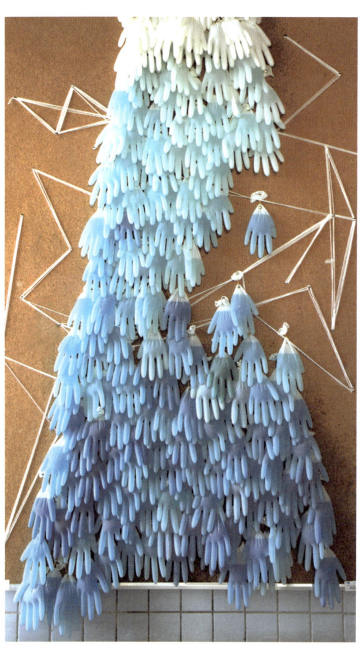
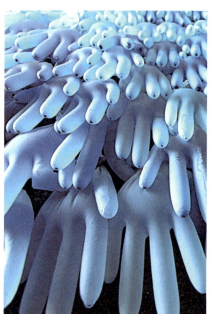

同样是对手套的运用,这组学生关注的是胶手套半透明的质感。当光线穿过充满空气膨胀的手套,形成了黑白灰不同的层次,产生了特殊的视觉效果。

图7.4

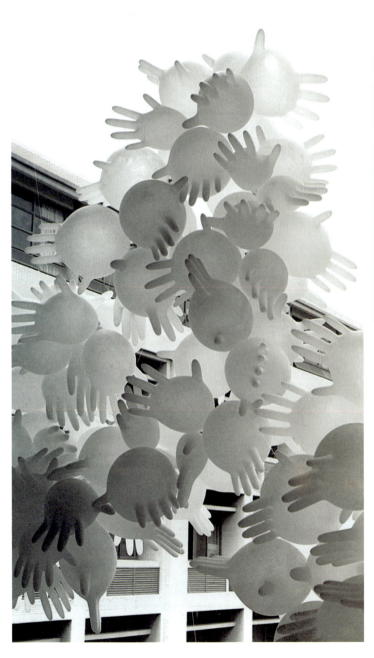

基础造型

不同色彩的颜料使纸杯成为色彩丰富的点，局部的疏离使点的群聚增加了生动活泼的趣味变化。

图7.5

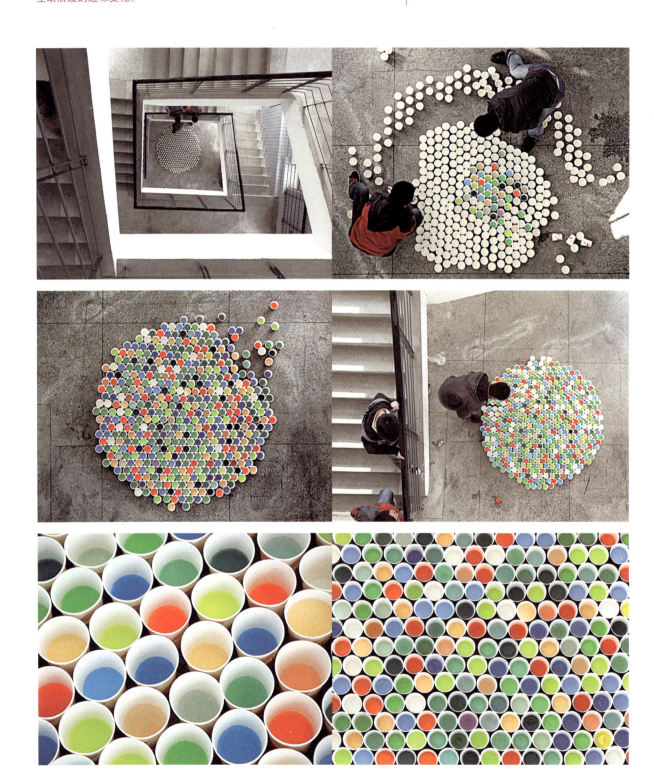

第7章 工作室专题研究课题训练

图7.6

学生运用透明塑料杯互相连接后形成弧形的面,而且能在不同方向进行延展。作品在阳光的照射下产生虚实对比和周围环境存在着协调感。

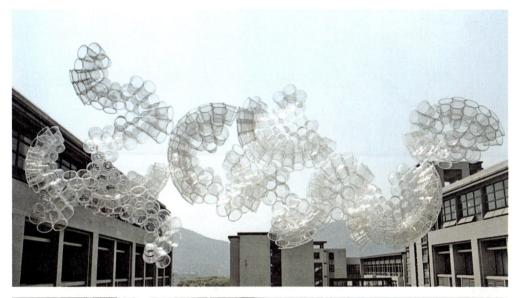

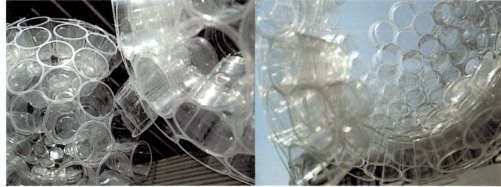

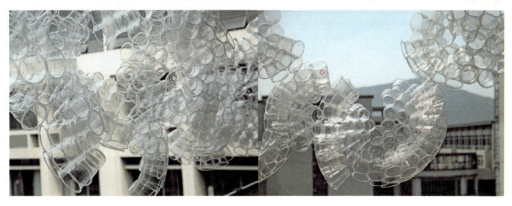

学生用玩的心态,完成了这个玩的主题作业。利用了塑料杯的透明度和吸管的色彩感,使作品在整体中富有变化。观看的人可以走入这个字体,体会玩的感觉。

图7.7

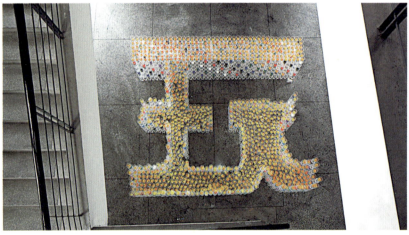
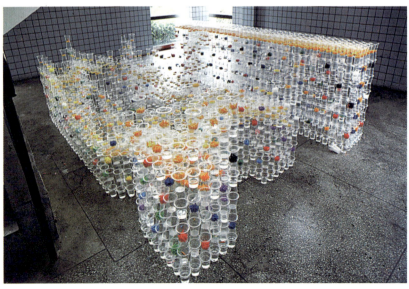

图7.8　图钉密集地覆盖了起伏的形态,形成一层金属的质感,近看远观各有不同的美感。

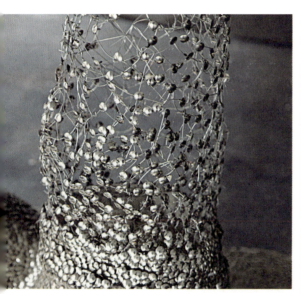

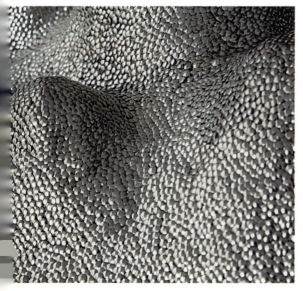

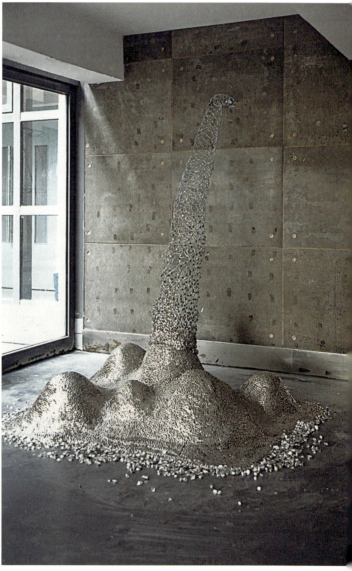

基础造型

作品模仿木耳一样层叠蔓延,毛边纸用火烧灼后产生了色调和肌理的变化,使整体具有了更多的细节和美感。

图7.9

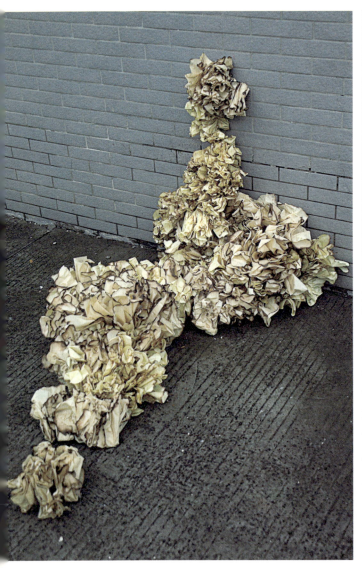
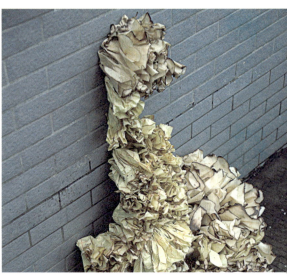
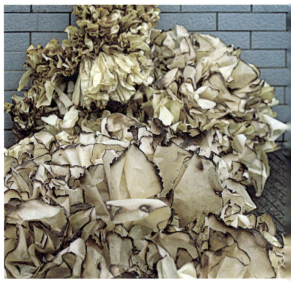

图7.10　硫酸纸被学生像布料一样使用,褶皱和围合后形成的镂空使整体具有疏密感和节奏感。

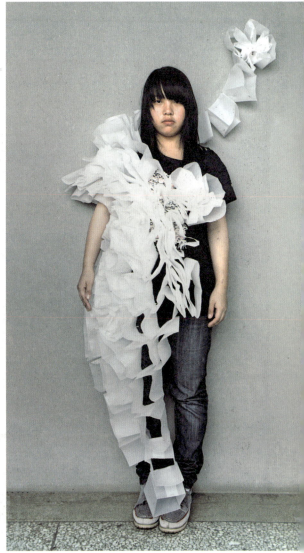

基础造型

作为一种女性用品,对于卫生巾,我们只强调其功能性。然而学生发现了它在形态上的特征与美感,将其作为一种特殊材料来使用,通过剪切、镂空等手法增加其变化。

图7.11

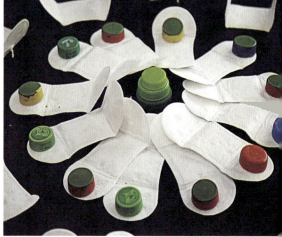

图7.12　安全套与其功能激发了学生的灵感。充气的造型削弱了安全套本身形态的敏感性,但是内部的圆珠却又以形的联想暗示着作品想要表达的内容。

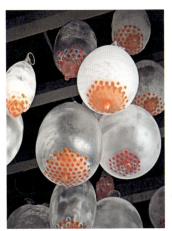
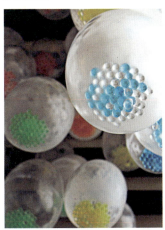
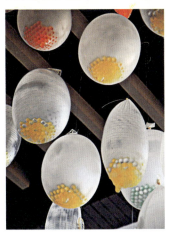
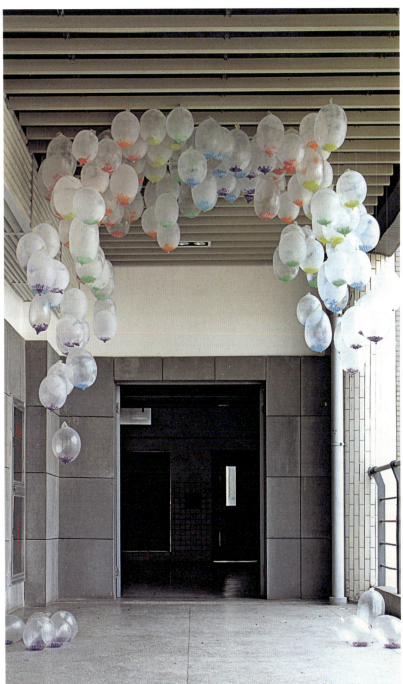

基础造型

学生通过对发泡饭盒进行折叠将其改造成一个立体的单元,群组后的作品具有一种建筑的结构美感。

图7.13

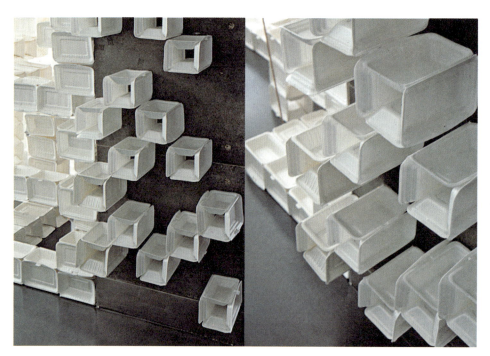

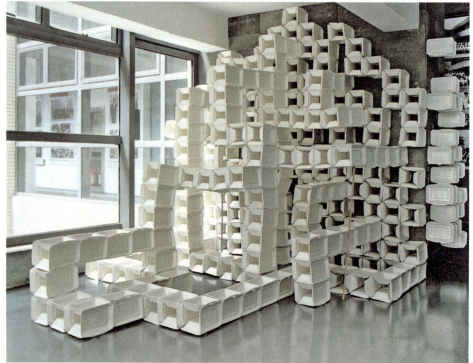

第7章 工作室专题研究课题训练

图7.14　学生用蓝色与褐色的塑料垃圾袋模拟污水的形态，作品巧妙地利用了污水管道的结构，加强了塑料袋模仿的水的真实感，色彩的变化提醒水污染的真实存在。

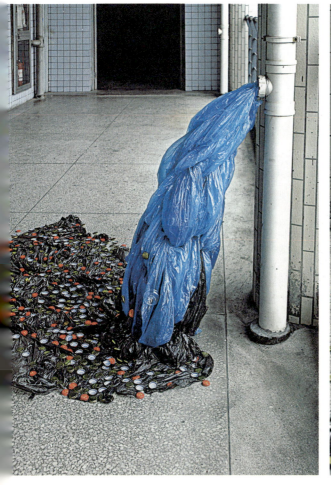
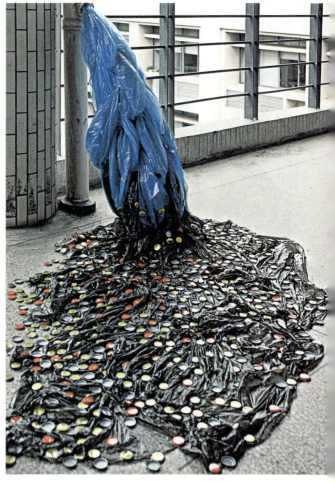

通过对一次性泡沫碗的解构与重组，形成有节奏感的画面。

图7.15

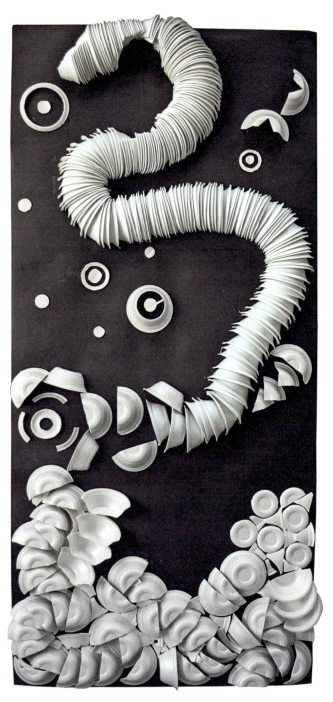
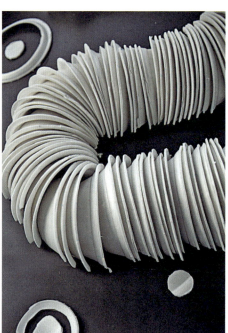
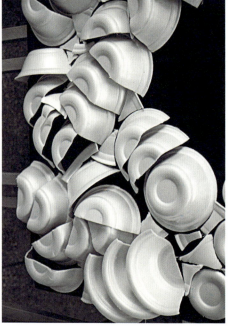

7.4 课题4 / 空间里的形态
指导教师/胡心怡

任何形态都存在于某个空间,即便是在一张白纸上,它也必定不是孤立的。形态会与纸的边缘及纸的另一面产生某种微妙的联系。课题要求学生将自己创造的形态设置于设计学院的某个角落或空间。这个课题的目的在于打破原先课程中形态创作以KT板为载体的单一模式,通过在实际空间中运用点线面体等形态组合,关注并探索形态与空间的关系。什么样的形态,以什么样的方式,出现在什么样的空间,而他人会在什么样的角度观看作品?形态、组合方式、所处空间及观众视角,这几个要素及它们之间的关系是学生在以往作业中没有思考过的问题,也是这个课题的重点。

图7.16　破镜重圆,但并不是完整地复原,而是保留了碎片的相对独立,模拟出碎裂的瞬间感。将作品悬挂于自然环境中,通过反射周围的景象,形成完整与破碎的对比。碎片的晃动更增加了光影的变化及不确定性,使作品时隐时现,处于一种虚实不定的动态之中。

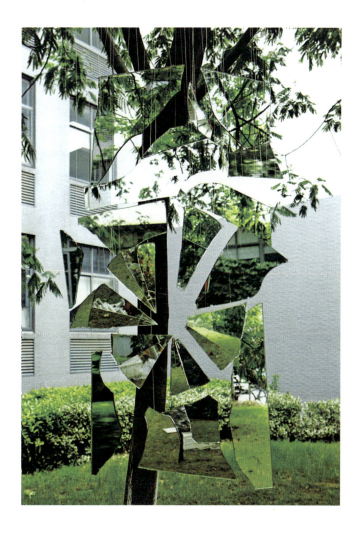

基础造型

书的形态可塑性很强,学生以书本为单元形态,通过对书页的折叠卷曲使书和杂志成为柱形,改变了书本立方体的原始形态,然后通过堆积与悬挂,在空间中形成体的累积。

图7.17

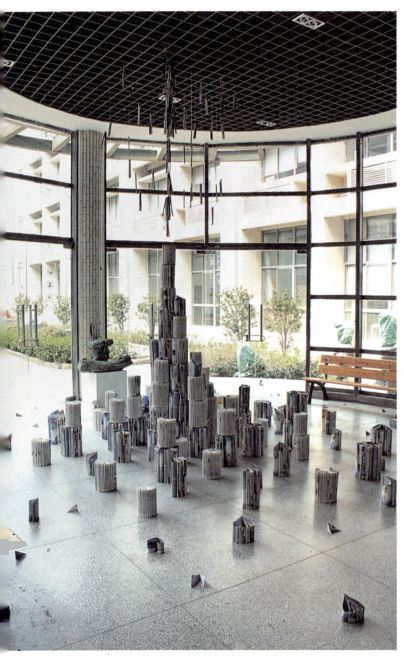
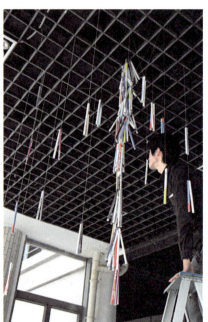

图7.18 用柔软的卷纸多层覆盖在气球上,等干透后戳破气球就可以做成大大小小的球体。将这些大小不一的球体散落放置在铁楼梯上,形成了点的大小、疏密及与周围环境色彩的对比。

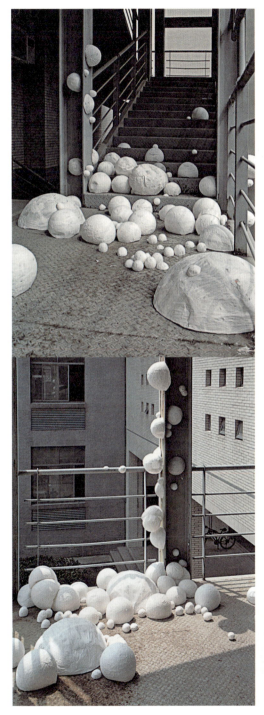
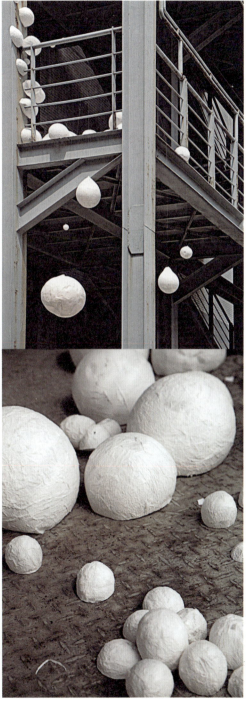

基础造型

空间中点的形态群组。用线构成球，利用楼梯间的层高落差使点由上而下洒落。　　图7.19

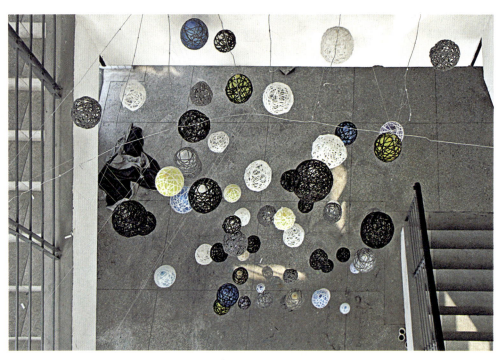

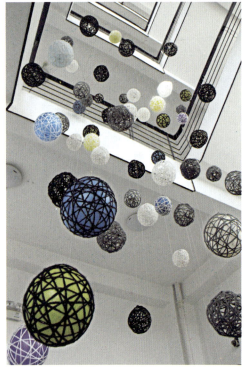

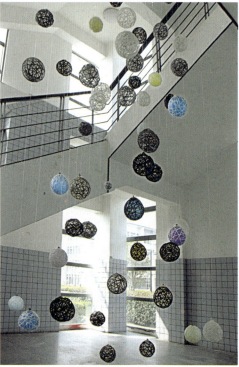

图7.20
图7.21

图7.20 利用铁丝将麻布固定为随意的面的形态,在空间中互相穿插与交叠,具有瞬间的动感。
图7.21 利用黑白胶带在空间中进行线构成,在规律中穿插形态的变异,造成线的起伏与转折,使作品在平面中具有立体的错觉。

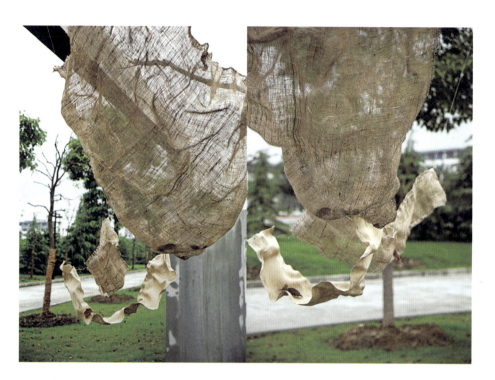

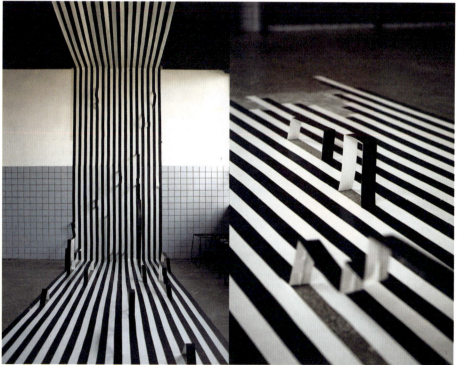

7.5 课题5 / 见微知著
指导教师/朱琪颖

通过社会调研和对废品回收站的考察，发现和探索生活中随处可见，不起眼的材料。对这些材料进行观察和思考，对材料形态、色彩和肌理进行改造和再设计，使它们具有可塑性。运用解构、提炼、重组等基本手段，将材料转换成点线面加以运用。最终，用这些经过改造的材料再现知名的人物或艺术作品。这个课题让学生将渺小琐碎与伟大宏观相对比与联系，不以物小而弃之，只要有出色的创意和表现力，一样可以化腐朽为神奇——这就是设计的力量。

图7.22　学生将搜集的瓶盖作为点的运用，构成了梦露经典的肖像画。

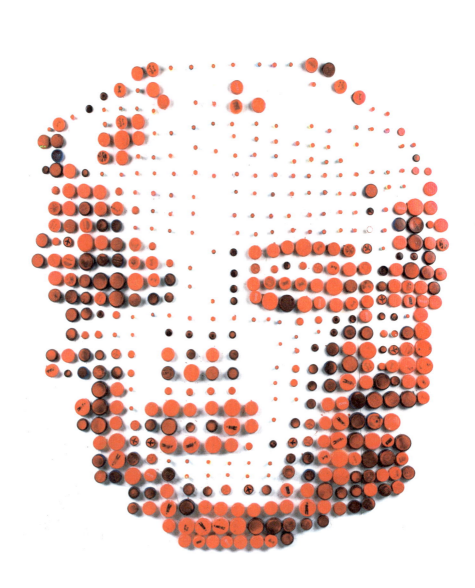

图7.23　学生采集了不同种类的树叶,通过压制、上色、粘贴,再现了麦当劳叔叔的形象。

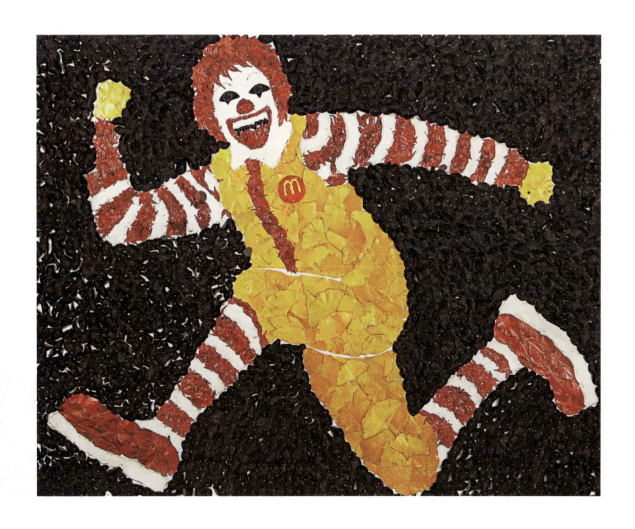

图7.24　将从废品回收站收集的废旧电线，对其进行切割、重塑形态、改变色彩，构成了通缉拉登的海报。

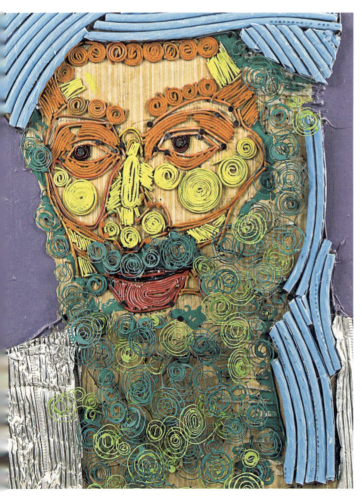
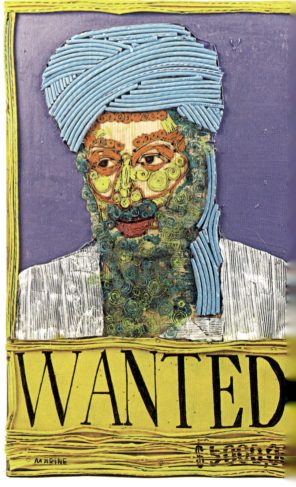

第7章 工作室专题研究课题训练

图7.25　用吸管的横截面作为点，利用吸管的色彩再现了莫奈的经典作品《睡莲》。

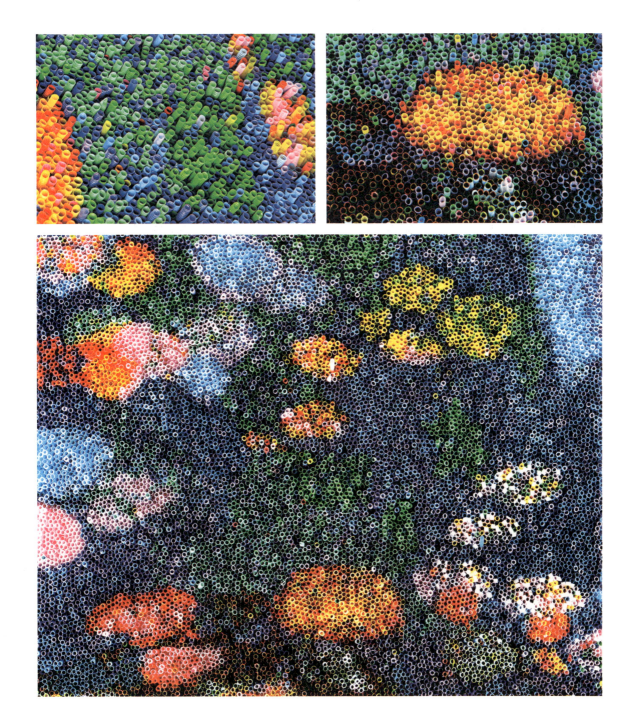

学生利用环艺专业丢弃的模型材料进行重组后制作毕加索的名作《梦》，根据画面需要另外添加了苔藓植物、石块等其他材料，是典型的废物回收再创作。

图7.26

图7.27　用各种颜色的豆类和粮食构成的卓别林画像。作品很好地利用了豆类及粮食本身的色彩构成。

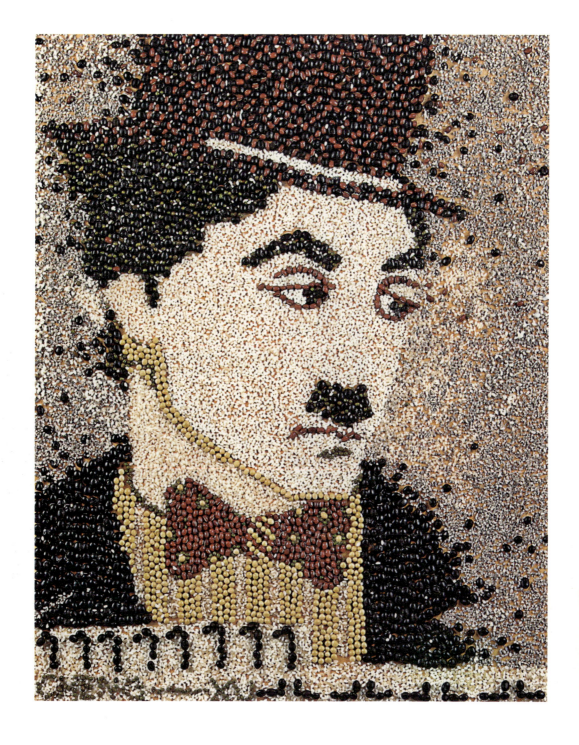

基础造型

用米和面条经过着色构成的扑克牌"Q"。

图7.28

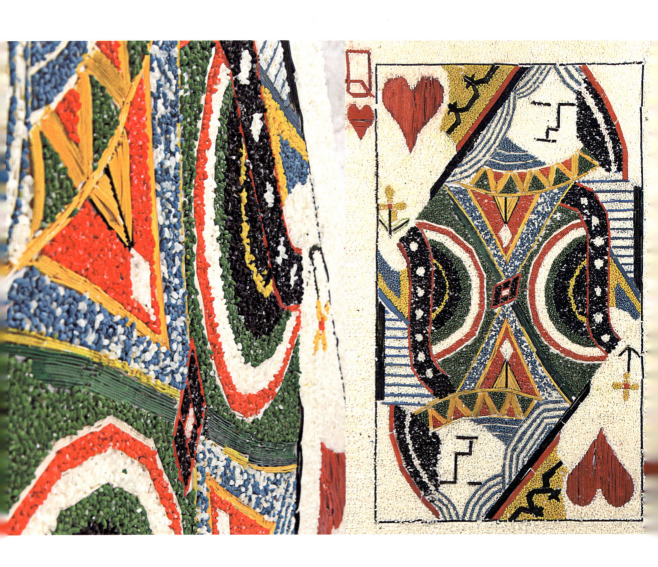

7.6 课题6 / 灯
指导教师/邹林、胡心怡

这个课题需要学生设计一个可用的物品——灯。不过，对于一年级非产品设计专业的学生来说，重点不在于灯本身的功能性，而在于造型及材质的运用。灯的造型灵感来源于生活中的某个事物，对这个事物进行观察和提炼，寻找它最有美感的特征或最有感觉的造型。材质方面，因为有了灯的实用要求，因此在材料的选择上就有了限制，必须选择有一定透光性的材料。另外，在灯的设计中特别要考虑的是灯有两种状态：亮或不亮，在设计时要保证两种状态下灯的美感，而不是只考虑开灯时的效果。在结构上，如何悬挂、摆放及电线开关的位置都是需要纳入设计思考的，所以当遇到类似的实际运用课题时，学生会体验到设计的要求及客观限制对设计方案的影响，这是作为设计师所必须面对的。

图7.29 将一次性纸碗切割解构，重组为灯罩。通过层叠控制透光性，使灯光产生不同的层次和亮度。

图7.30 这个灯的设计将树枝提炼为棱柱的嫁接。以铁丝构建框架，使用硫酸纸在不同的位置塑造面，使整个作品具有线和面组合的结构，同时利用装饰灯珠的发光性，制造出光的不均匀渐变。

图7.29　图7.30

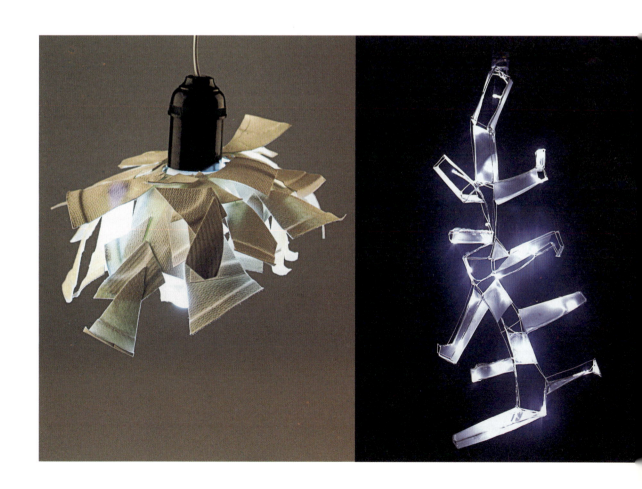

基础造型

以西瓜的造型及色彩作为灵感，将瓜子部分设计为半镂空，当打开灯光时，光线形成点状。色彩活泼单纯，不仅有实用性，同时也有装饰性。

图7.31

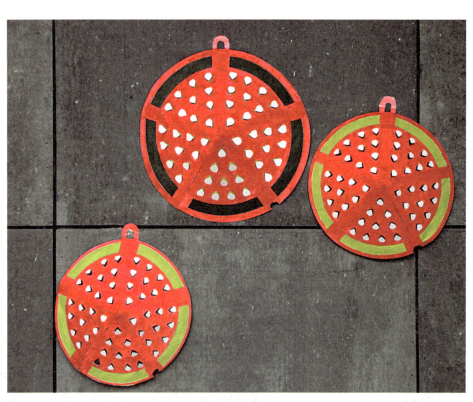

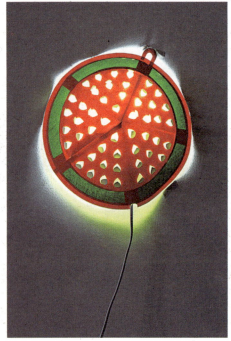

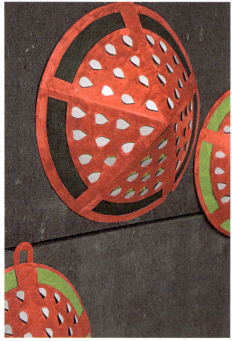

图7.32　用装饰发光条盘拢成鸟巢形态，毛线的使用增加了蓬松质感，使整体充满了温暖的感觉。

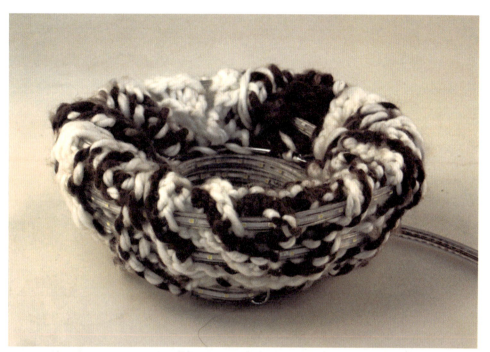

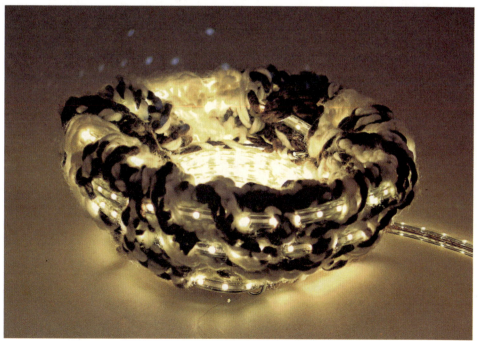

基础造型

这款灯的灵感来源于菠萝表皮的菱形结构,但是学生并没有直接使用面的形态,而是使用了可调整的框架结构。结构与结构之间由塑料螺丝固定,可以自己组装,也可以自由拉伸和收缩。通过这个方法不仅能够改变灯的造型,同时能够适当调整光的亮度。

图7.33

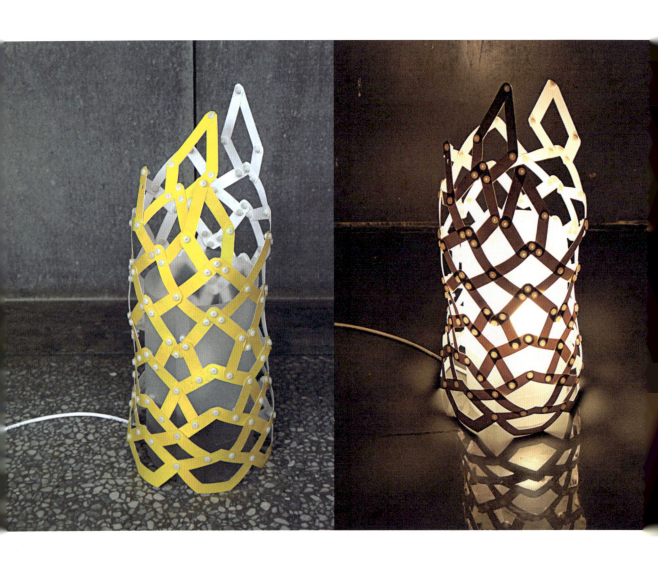

图7.34 图7.35
图7.36

图7.34 以四个矿泉水瓶口部分粘合组成一个单元。里面放置灯泡,单元可以作为小夜灯单独使用,也可以像积木一样随意组合,形成不同造型的灯,充满趣味性。

图7.35 以植物的叶子为灵感创作的地灯,使用了卡纸和硫酸纸。在形态上使用了变异,穿插了一个心形的叶片,增加了作品的灵活性。

图7.36 这款灯在材料的使用上别出心裁,使用的是泡沫块。设计者保留了泡沫块本身的色彩与质感,对其进行内部掏空和外部的简单挖槽,改变了泡沫块在造型上的单一,同时也增加了联想的空间。当灯光打开后,组成泡沫块的小颗粒在灯光下浮现,整个作品产生了非常奇妙的肌理,简单的材料也能够创造出人意料的美感。

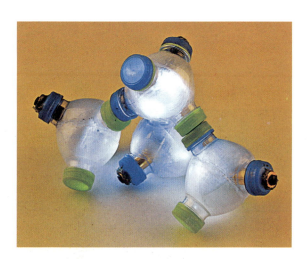
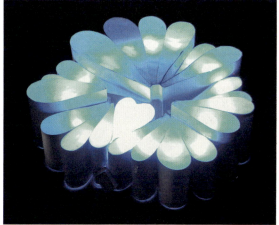
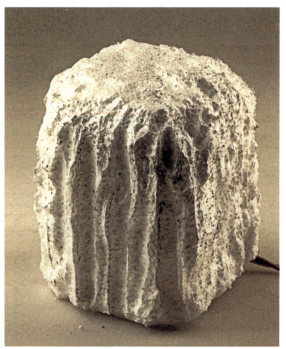
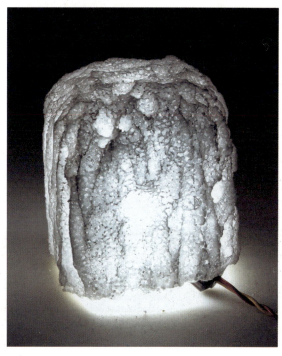

基础造型

以浮萍的圆叶片作为基础形态,互相交叠构成球体。灯光打开后,既能产生透叠的效果,同时色彩又能产生了不同的层次,具有诗意。

图7.37

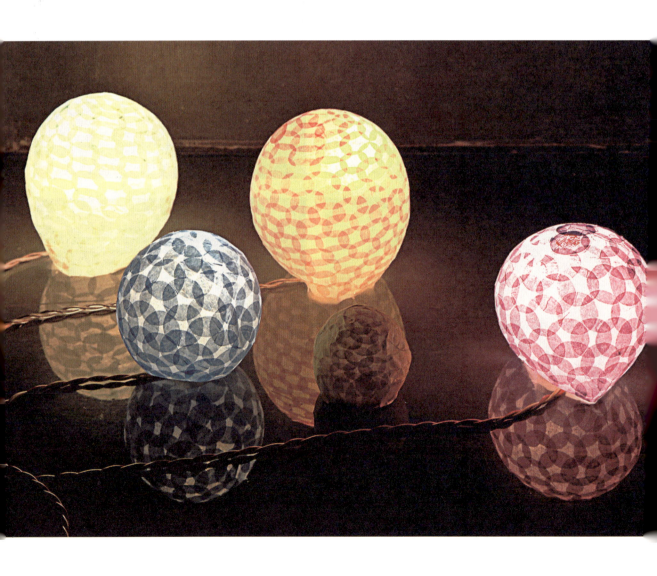

7.7 课题7 / 帽子
指导教师/邹林

给自己设计一顶帽子,不是为了实际生活使用,而是通过设计,尝试点、线、面在设计中的运用以及对材料的处理。在设计过程中,注重形态的同时,也要强调色彩的搭配。作业与自身结合,引导学生在完成作品的过程中更多地从自我出发。

图7.38　　　　　　　　　　　　　　　　　　　　　　　　　　　　　　　　　　线面结合成造型

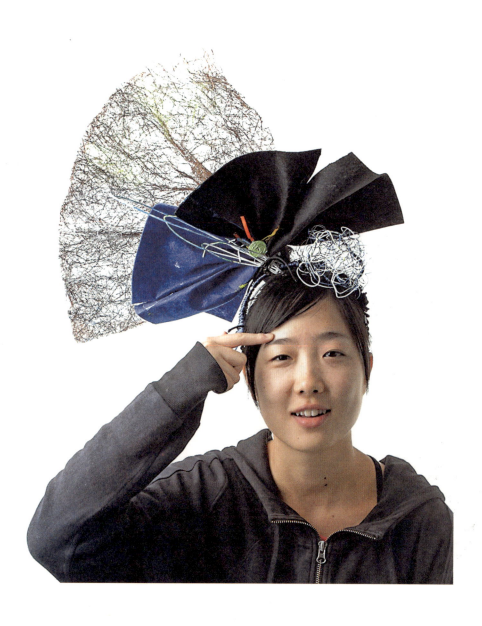

图7.39 以线为主,点为辅助的造型形态。　图7.39　　图7.40　　图7.40 毛线球构成块状的造型。

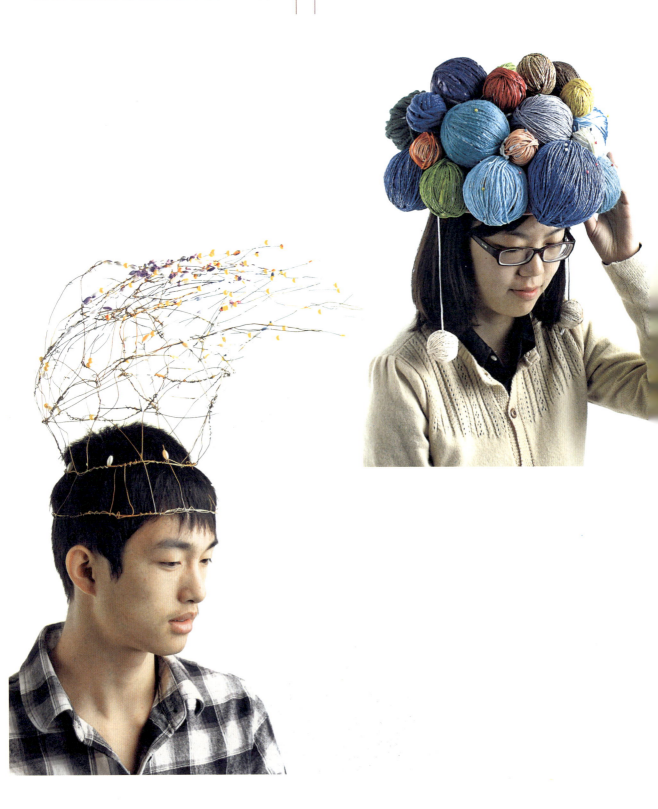

图7.41 以吸管构成的线造型。

图7.42 纸巾染色后组成不规则面的造型。

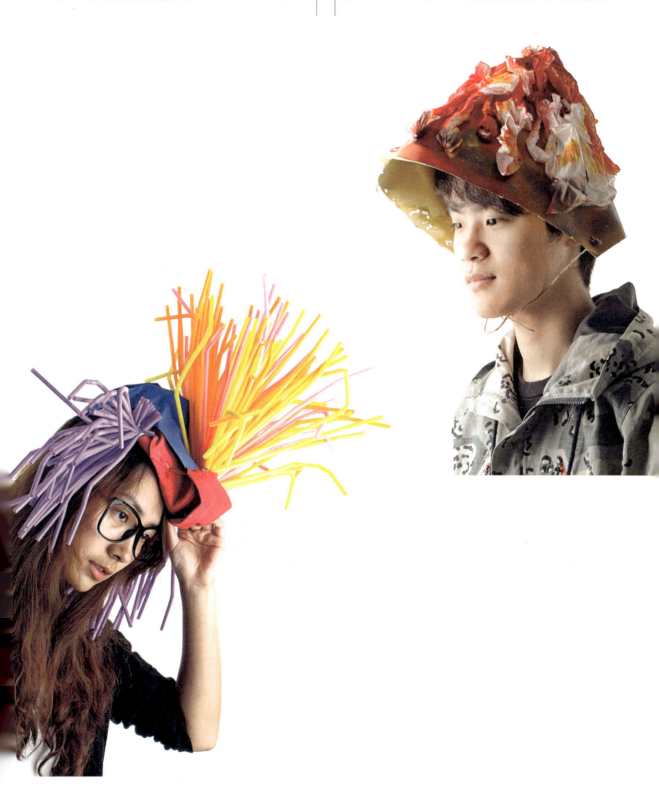

7.8 课题8 / 书的纬度
指导教师/胡心怡

书是知识的容器，它用物质来记载人类的精神文化。本课题以书作为对象和载体，从阅读开始，关注书的内容、书的形态。在着手开始课题之前，大家一起欣赏了奥斯卡最佳动画短片《神奇飞书》，通过对影片的剖析与探讨，理解人与书的关系。每位同学带一本自己感兴趣或对自己有触动的书，与大家一起分享交流。然后，学习和研究以书为载体或表达书与人类关系的设计作品。课题要求学生以所选书的内容或主题为灵感，综合运用前期课程中所学到的形态、构图、表现、表达、美学法则等知识，通过不同的媒材将书的主旨或有意思的内容可视化，立体化。在作品中要出现书本身的形态，以书作为一种材料进行创作。一方面希望通过课题，让学生尝试用可视的视觉形态来传达书的主题；另一方面，把书当作一种材料，它有着体、面、线、点的不同特征，在课题中研究如何去发掘它的可塑性。

书中的人物悬挂在书页以外，表达了对书的逃离。但是人物身上依然有文字的存在，又说明了人和书之间密不可分的关系。

图7.43

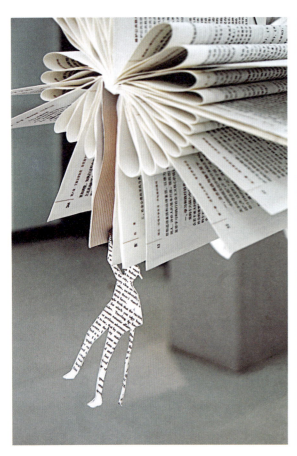
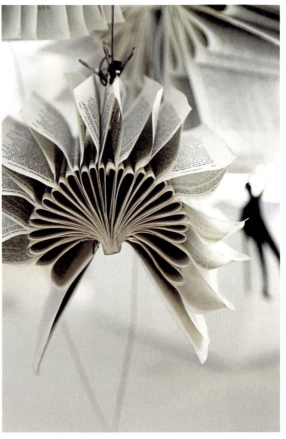

第7章 工作室专题研究课题训练

将书与书通过互相穿插搭建成一个半开放的空间,书中故事里的人物、字母和场景都用剪影的形态组合在这个空间里,构成了一种舞台效果。

图7.44

图7.45 | 这是一个思考人生的作品：打开的书与楼梯形成了高低起伏，象征着人生的无常与变数。剪影的男女人物以不同的姿态和组合出现，展现了生活中的不同状态和时期，以及人与人之间的关系。整个作品元素简洁明确，楼梯作为各个部分之间的衔接为作品增添了秩序感，配色沉稳，少量红色的使用有点睛的效果。

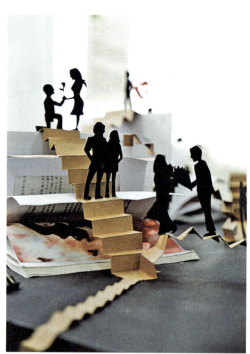
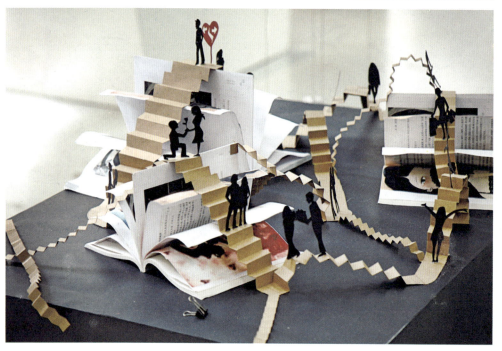

图7.46　作品表现了风的感觉,风翻动了书页,将文字吹向空中,并逐渐转变为羽毛,整个作品强调了意境与氛围的塑造。

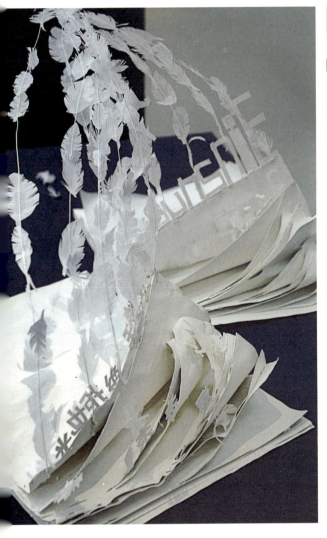
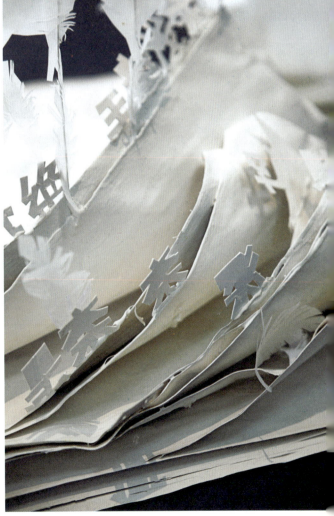

作品的灵感来源是绘本《书中书》，学生选择了镜面的反射来表现书中视错觉及神秘的真假世界。作品由不同形状的面构成，形成一个半开放的空间。不同角度的镜面互相反射，当观众走到作品面前时，就进入了反射形成的光与影的幻象之中，而自己也会成为幻象的一部分。所以，作品充满神秘而强有力的视觉冲击力。

图7.47

图7.48　这位学生最喜欢的书是《哈利波特》系列,因此她把哈利波特中最有代表性的形态组合在一起。作品中的亮点是对整套书的处理,通过切割和打磨,使书的一个侧面产生特殊的形态,塑造成魔法世界的入口。整个作品风格一致,表现完整,有较强的可读性和表现力。

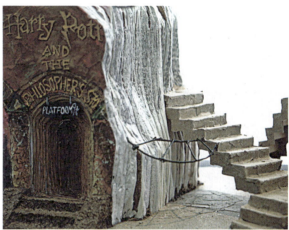
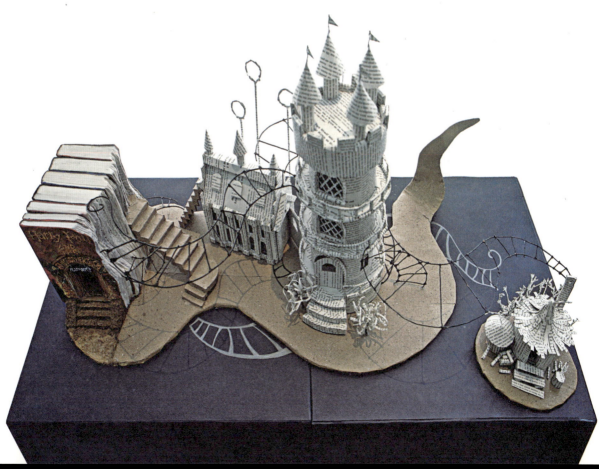

图7.49　作品紧扣书名《雪国》，用白色的纸张营造雪的感觉，特意购买的旧书经过改造被置于白色之中，成为作品的视觉中心。整个色彩肃穆沉静，很好地反映了作品的风格和主旨。

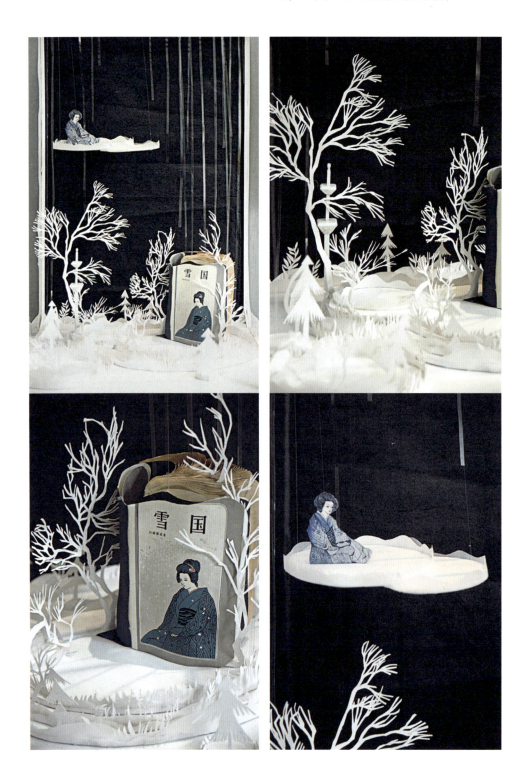

参考文献

[1] 叶国松,张明辉.平面设计之基础构成[M].台湾:艺风堂出版社.

[2] 丘永福.设计基础[M].台湾:艺风堂出版社.

[3] 马场雄二.美术设计的点、线、面[M].大陆书店.

[4] 王无邪,梁巨廷.平面设计基础[M].商务印书馆.

[5] 真锅一男.基本设计——平面构成[M].艺术图书公司.

[6] 邬列炎.设计基础:来自自然的形式[M].南京:江苏美术出版社.

[7] 周至禹.其土石出:中央美术学院设计学院基础教学作品集[M].北京:中国青年出版社.

[8] 原研哉.Ex-formation 植物[M].台湾:麦田出版社.

本书在编写过程中,部分案例及素材查阅了相关书籍及网站,在此不详细列出,特此致谢!

图书在版编目（CIP）数据

基础造型/胡心怡，朱琪颖编著．—北京：中国建筑工业出版社，2013.12
高等艺术院校视觉传达设计专业规划教材
ISBN 978-7-112-16243-7

Ⅰ.①基… Ⅱ.①胡…②朱… Ⅲ.①造型艺术—高等学校—教材 Ⅳ.①J06

中国版本图书馆CIP数据核字（2013）第304929号

责任编辑：李东禧　吴　佳
整体策划：陈原川　李东禧
整体设计：姜　靓
责任校对：王雪竹　赵　颖

高等艺术院校视觉传达设计专业规划教材
基础造型
胡心怡　朱琪颖　编著
*
中国建筑工业出版社出版、发行（北京西郊百万庄）
各地新华书店、建筑书店经销
北京美光设计制版有限公司　制版
北京方嘉彩色印刷有限责任公司　印刷
*
开本：787×1092毫米 1/16　印张：10½　字数：290千字
2013年11月第一版　2013年11月第一次印刷
定价：56.00元
ISBN 978-7-112-16243-7
（24934）

版权所有　翻印必究
如有印装质量问题，可寄本社退换
（邮政编码　100037）